新书谱 张迁碑

郑佩涵　编著

 浙江人民美术出版社

图书在版编目（CIP）数据

张迁碑 / 郑佩涵编著. -- 杭州 ：浙江人民美术出版社，2020.12
（新书谱）
ISBN 978-7-5340-8114-9

Ⅰ. ①张… Ⅱ. ①郑… Ⅲ. ①隶书－书法－教材
Ⅳ. ①J292.113.2

中国版本图书馆CIP数据核字(2020)第031253号

"新书谱"丛书编委会名单

主　编　张东华
副主编　周寒筠　周　赞
编　委　艾永兴　白天娇　白岩峰　蔡志鹏　陈　潜　陈　兆
　　　　成海明　戴周可　方　鹏　郭建党　贺文彬　侯　怡
　　　　姜　文　刘诗颖　刘玉栋　卢司茂　陆嘉磊　马金海
　　　　马晓卉　冉　明　尚磊明　施锡斌　宋召科　谭文选
　　　　王佳宁　王佑贵　吴　潺　许　诩　杨秀发　杨云惠
　　　　曾庆勋　张东华　张海晓　张　率　赵　亮　郑佩涵
　　　　钟　鼎　周斌洁　周寒筠　周静合　周思明　周　赞

编　著：郑佩涵
责任编辑：陈辉萍
封面设计：程　瀚
责任校对：余雅汝　张利伟
责任印制：陈柏荣

新书谱　张迁碑

出版发行　浙江人民美术出版社
　　　　　（杭州市体育场路347号）
经　　销　全国各地新华书店
制　　版　杭州林智广告有限公司
印　　刷　浙江海虹彩色印务有限公司
版　　次　2020年12月第1版
印　　次　2020年12月第1次印刷
开　　本　889mm×1194mm　1/12
印　　张　7.666
字　　数　120千字
印　　数　0,001-2,000
书　　号　ISBN 978-7-5340-8114-9
定　　价　42.00元
如有印装质量问题，影响阅读，请与出版社营销部联系调换。
联系电话：0571-85105917

目　录

新书谱

张迁碑

一、碑帖介绍

《张迁碑》全称《汉故谷城长荡阴令张君表颂》，也称《张迁表颂》。此碑刻于后汉灵帝中平三年（186）十一月。

原碑立于无盐（今山东省东平县）境内，明初出土，立于东平儒学明伦堂，今置于泰安岱庙天贶殿东廊。最早著录于明都穆的《金薤琳琅》。

《张迁碑》高约2.92米，宽约1.07米，碑阴3列，上2列19行，下列3行，323字，字径3.5厘米，刻立碑官吏41人衔名及捐款数。碑阳15行，满行42字，共567字，字径3.5厘米。碑额是12个篆书「汉故谷城长荡阴令张君表颂」，共2行，字径9.5厘米，似缪印篆风格，游于篆隶之间，但笔画夸张盘曲，长短错落，碑额中此风格甚为少见。

因《张迁碑》出土较晚，保存尚好，有明拓本、清拓本、影印本。最早版本为明拓本，也称「东里润色」本，因其第八行「东里润色」四字完好得名，此拓本现藏于故宫博物院。

碑文记录碑主张迁（字公方，陈留己吾〔今河南省商丘市〕人）迁荡阴（今河南省汤阴县）令的一些事迹功德。在其离任谷城长升迁荡阴县令后，因其「勤劝课，恤罪人，贵高年」而深受爱戴，由故吏韦萌等为其捐资立碑，刊石立表。

二、碑帖书法特点

王澍在《虚舟题跋》中提道：「汉碑分雄古、浑劲、方整三类。」康有为《广艺舟双楫·本汉》中将汉碑分为「骏爽、疏宕、高深、丰茂、华艳、虚和、凝整、秀额」八类。《张迁碑》整体风格气势开张，方整雄古，朴拙

稚趣，却又不失灵动大方，大巧若拙。用笔方中带圆，点画丰富，线条浑厚，粗细变化。结构上疏可走马，密不透风，错综揖让却又协调平稳。

三、历代名家的评价

明王世贞：「其书不能工，而典雅饶古意，终非永嘉以后所可及也。」

清孙承泽《庚子销夏记》：「书法方整尔雅，汉石中不多见者。」

清康有为《广世舟双楫》：「《张迁表颂》其笔画直可置今真楷中。」

清杨守敬：「其用笔已开魏晋风气，此源始于《西狭颂》，流为黄初三碑之折刀头，再变为北魏真书《始平公》等级碑。」

四、教学目标

汉隶风格迥异，称之「一碑一奇，莫有同者」。通过临摹此碑，掌握此类隶书的风格，方拙浪漫，刀意显著，清万经说其「余玩其字颇佳，惜摹手不工，全无笔法，阴尤不堪」。只是因其不合汉隶的规矩，没有正常的蚕头雁尾，结构上也没有中宫收紧、左右伸展的中规中矩。也因为如此，此碑为我们展示了别样的风格，富于变化，奇中有稳，是我们学习汉隶很好的模板。学习以按笔为主，按中有提，方笔为主，圆笔配合，加以篆籀线条，产生金石之气，使之格调高古。

五、教学要求

对于初学者来说，临摹《张迁碑》会有一定的难度。读帖很重要，拿到帖先不要急着临摹，静下心先把帖读

一遍，了解大概内容、基本风格，再掌握此碑的历史背景，看一些与之有关的历史资料能加深对此碑的理解。用笔主要以中锋为主，偶用侧锋，增加用笔的丰富性。最好悬肘，在灵活运肘的过程中拉出大篆线条，用笔过程以平移为主，甚少提按。有一定基础的书写者，可以借鉴大篆《散氏盘》的金石气，体会斑驳浑厚的线条，产生「屋漏痕」的效果。更可以将其与同一时期《曹全碑》做比较，《张迁碑》比《曹全碑》晚一年，两碑风格完全相悖，两种极端的风格更能产生视觉冲击，使书写者一下子掌握要点，更容易上手。

技法精析

隶书是一种承上启下的书体，上追篆书，下延魏楷。

其用笔与篆书大致相同，逆锋入笔，中锋行笔，藏锋收笔，并不强调提按顿挫，主要还是以平移为主。而且碑刻由于自然的风化，使文字有了千变万化的可能，在学习上也不必拘泥于细节，掌握整体风格即可。

基本笔画

范 字	笔 法	临 写	临写要诀
	方点	宣	宣，切锋入笔，平折出方形，下行呈三角形即提笔。
		白	白，逆锋入笔，稍向右下折出方形下行提笔。
	圆点	於	於，逆锋入笔，重按出锋向右、下行笔，回锋收笔。
		卿	卿，中间两点都是圆点，逆锋入笔，一点向左下按笔，再向右上挑出另一点。另一点向右下重按出。
	平点	帝	帝，提笔入锋，右行中稍用力按笔，渐提笔后收笔。

基本笔画

范　字	笔　法	临　写	临写要诀
龍	二	龙 龍	龙（龍），切锋入笔，出锋右行下切收笔。
喋	撇点和捺点 八	喋	喋，撇点切笔入纸即提缓行，向左下行笔后回锋收笔。捺点，逆锋入笔向右下行笔回锋收笔。
對	挑点 ヽ	对 對	对，向右下切笔即提锋向右上缓缓挑出。
無	组合点 灬	无 無	无（無），第一点直接入笔下行回锋收笔，第二点直接入笔下行由右向左回锋，第三点入笔后铺毫收笔，第四点向右下铺毫后回锋。
素	素 灬	素	素（素），第一点下切入笔上提出锋，第二点向右下切笔上提出锋，第三点用笔同第二点。
坐	长雁尾 一	之 坐	之，方头长雁尾，起笔很方，下笔时切锋入纸，提笔铺毫右行至中处渐细，再向右按笔渐粗至尾处，下按后向右上轻轻出挑收笔。此横较厚重，有一波三折之势。
君	一	君 君	君，圆头长雁尾，起笔较圆，逆锋入笔，右行至尾处直接向右上出挑，挑尾处较钝。

基本笔画

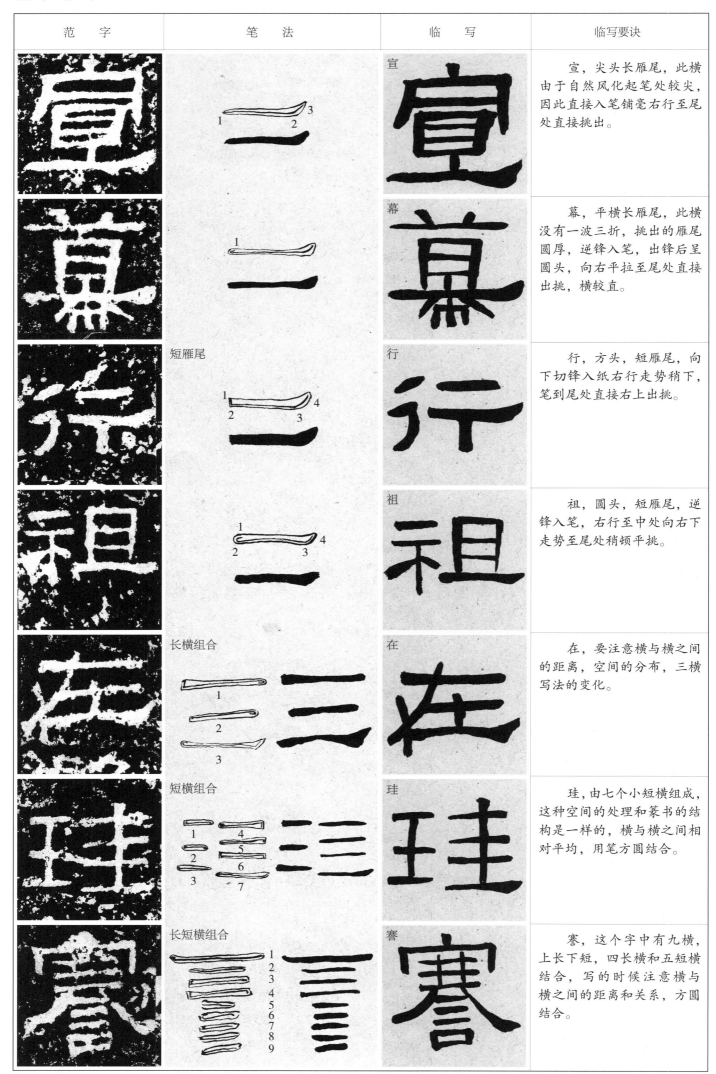

范　字	笔　法	临　写	临写要诀
	二	宣	宣，尖头长雁尾，此横由于自然风化起笔处较尖，因此直接入笔铺毫右行至尾处直接挑出。
	二	幕	幕，平横长雁尾，此横没有一波三折，挑出的雁尾圆厚，逆锋入笔，出锋后呈圆头，向右平拉至尾处直接出挑，横较直。
短雁尾	二	行	行，方头，短雁尾，向下切锋入纸右行走势稍下，笔到尾处直接右上出挑。
	二	祖	祖，圆头，短雁尾，逆锋入笔，右行至中处向右下走势至尾处稍顿平挑。
长横组合	三	在	在，要注意横与横之间的距离，空间的分布，三横写法的变化。
短横组合	三	珪	珪，由七个小短横组成，这种空间的处理和篆书的结构是一样的，横与横之间相对平均，用笔方圆结合。
长短横组合	三	寋	寋，这个字中有九横，上长下短，四长横和五短横结合，写的时候注意横与横之间的距离和关系，方圆结合。

基本笔画

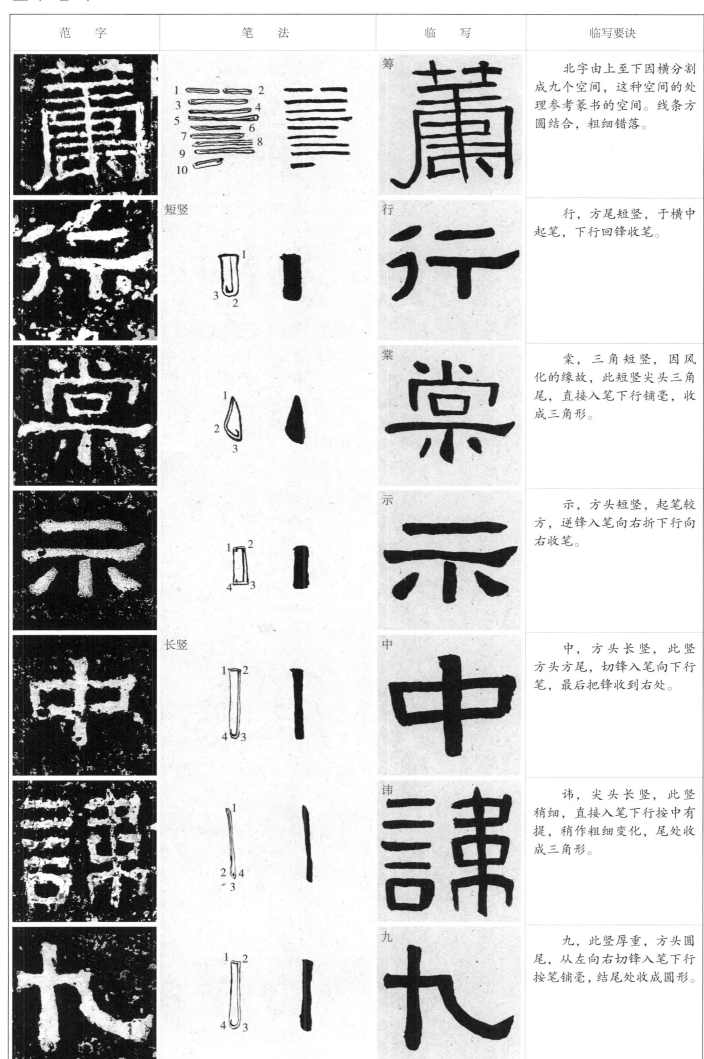

范　字	笔　法	临　写	临写要诀
	1 2 3 4 5 6 7 8 9 10	箫	北字由上至下因横分割成九个空间，这种空间的处理参考篆书的空间。线条方圆结合，粗细错落。
	短竖 1 3 2	行	行，方尾短竖，于横中起笔，下行回锋收笔。
	1 2 3	棠	棠，三角短竖，因风化的缘故，此短竖尖头三角尾，直接入笔下行铺毫，收成三角形。
	1 2 3 4	示	示，方头短竖，起笔较方，逆锋入笔向右折下行向右收笔。
	长竖 1 2 4 3	中	中，方头长竖，此竖方头方尾，切锋入笔向下行笔，最后把锋收到右处。
	1 2 4 3	讳	讳，尖头长竖，此竖稍细，直接入笔下行按中有提，稍作粗细变化，尾处收成三角形。
	1 2 4 3	九	九，此竖厚重，方头圆尾，从左向右切锋入笔下行按笔铺毫，结尾处收成圆形。

基本笔画

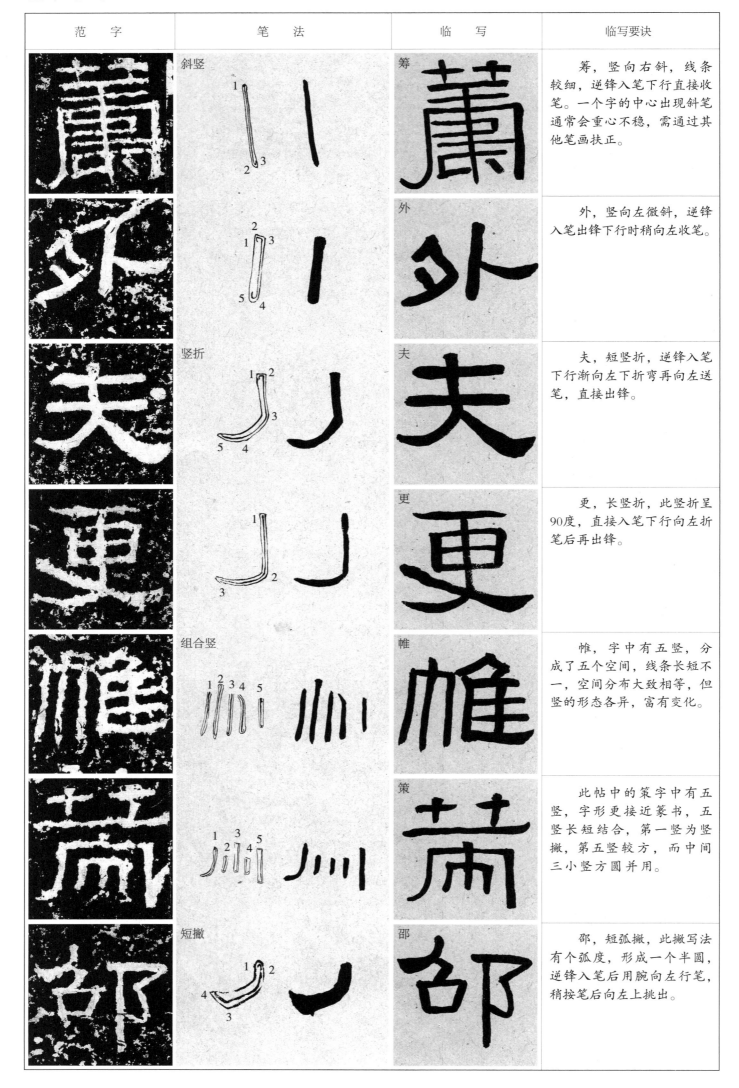

范　字	笔　法	临　写	临写要诀
	斜竖	筹	筹，竖向右斜，线条较细，逆锋入笔下行直接收笔。一个字的中心出现斜笔通常会重心不稳，需通过其他笔画扶正。
		外	外，竖向左微斜，逆锋入笔出锋下行时稍向左收笔。
	竖折	夫	夫，短竖折，逆锋入笔下行渐向左下折弯再向左送笔，直接出锋。
		更	更，长竖折，此竖折呈90度，直接入笔下行向左折笔后再出锋。
	组合竖	帷	帷，字中有五竖，分成了五个空间，线条长短不一，空间分布大致相等，但竖的形态各异，富有变化。
		策	此帖中的策字中有五竖，字形更接近篆书，五竖长短结合，第一竖为竖撇，第五竖较方，而中间三小竖方圆并用。
	短撇	邵	邵，短弧撇，此撇写法有个弧度，形成一个半圆，逆锋入笔后用腕向左行笔，稍按笔后向左上挑出。

基本笔画

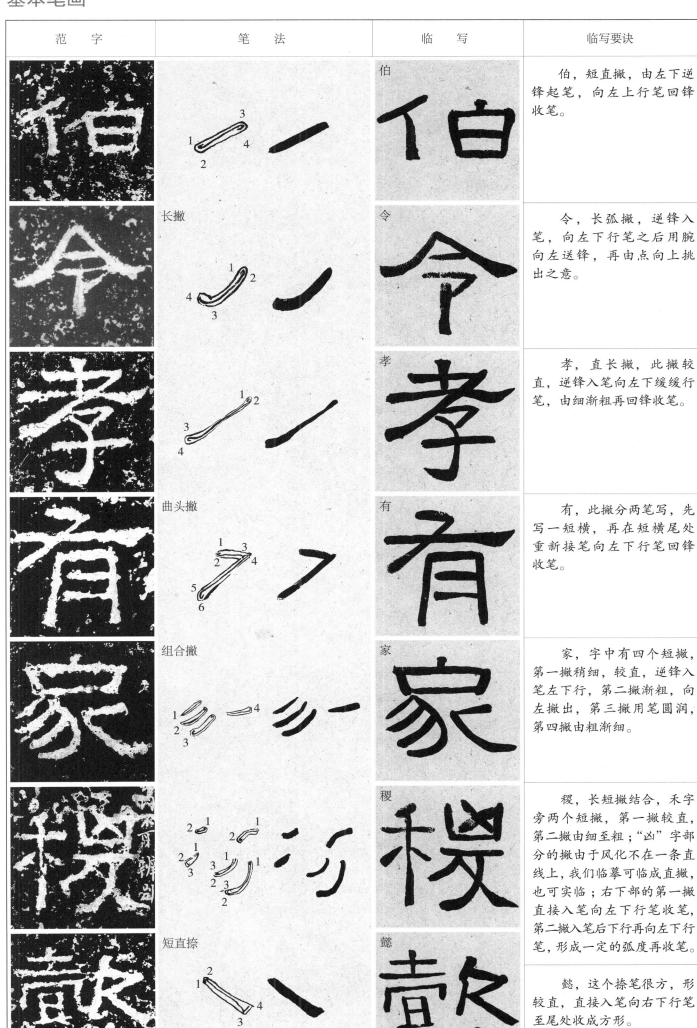

范　字	笔　法	临　写	临写要诀
		伯	伯，短直撇，由左下逆锋起笔，向左上行笔回锋收笔。
长撇		令	令，长弧撇，逆锋入笔，向左下行笔之后用腕向左送锋，再由点向上挑出之意。
		孝	孝，直长撇，此撇较直，逆锋入笔向左下缓缓行笔，由细渐粗再回锋收笔。
曲头撇		有	有，此撇分两笔写，先写一短横，再在短横尾处重新接笔向左下行笔回锋收笔。
组合撇		家	家，字中有四个短撇，第一撇稍细，较直，逆锋入笔左下行，第二撇渐粗，向左撇出，第三撇用笔圆润，第四撇由粗渐细。
		稷	稷，长短撇结合，禾字旁两个短撇，第一撇较直，第二撇由细至粗；"凶"字部分的撇由于风化不在一条直线上，我们临摹可临成直撇，也可实临；右下部的第一撇直接入笔向左下行笔收笔，第二撇入笔后下行再向左下行笔，形成一定的弧度再收笔。
短直捺		懿	懿，这个捺笔很方，形较直，直接入笔向右下行笔至尾处收成方形。

基本笔画

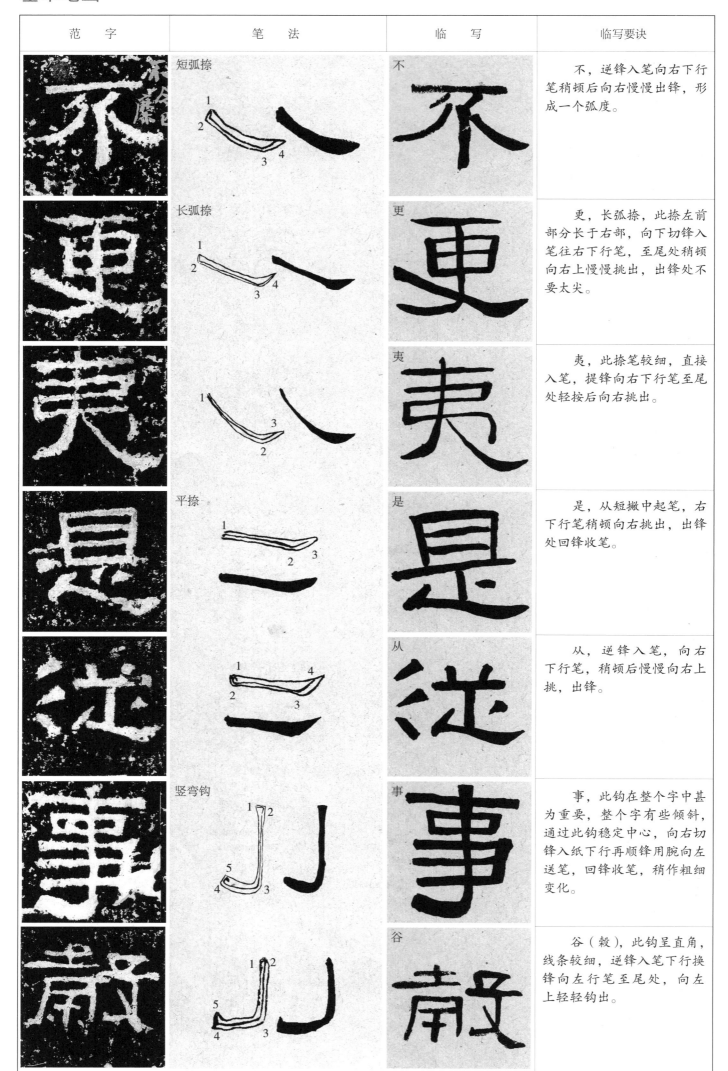

范　字	笔　法	临　写	临写要诀
	短弧捺	不	不，逆锋入笔向右下行笔稍顿后向右慢慢出锋，形成一个弧度。
	长弧捺	更	更，长弧捺，此捺左前部分长于右部，向下切锋入笔往右下行笔，至尾处稍顿向右上慢慢挑出，出锋处不要太尖。
		夷	夷，此捺笔较细，直接入笔，提锋向右下行笔至尾处轻按后向右挑出。
	平捺	是	是，从短撇中起笔，右下行笔稍顿向右挑出，出锋处回锋收笔。
		从	从，逆锋入笔，向右下行笔，稍顿后慢慢向右上挑，出锋。
	竖弯钩	事	事，此钩在整个字中甚为重要，整个字有些倾斜，通过此钩稳定中心，向右切锋入纸下行再顺锋用腕向左送笔，回锋收笔，稍作粗细变化。
		谷	谷（榖），此钩呈直角，线条较细，逆锋入笔下行换锋向左行笔至尾处，向左上轻轻钩出。

基本笔画

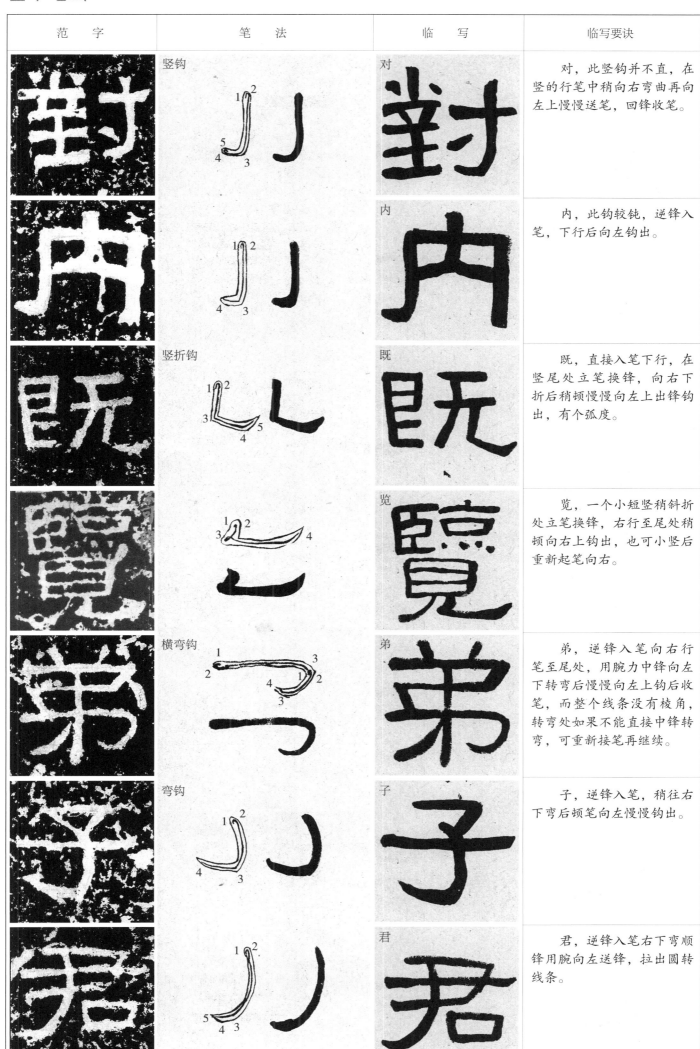

范　字	笔　法	临　写	临写要诀
对 竖钩		对	对，此竖钩并不直，在竖的行笔中稍向右弯曲再向左上慢慢送笔，回锋收笔。
内		内	内，此钩较钝，逆锋入笔，下行后向左钩出。
既 竖折钩		既	既，直接入笔下行，在竖尾处立笔换锋，向右下折后稍顿慢慢向左上出锋钩出，有个弧度。
览		览	览，一个小短竖稍斜折处立笔换锋，右行至尾处稍顿向右上钩出，也可小竖后重新起笔向右。
弟 横弯钩		弟	弟，逆锋入笔向右行笔至尾处，用腕力中锋向左下转弯后慢慢向左上钩后收笔，而整个线条没有棱角，转弯处如果不能直接中锋转弯，可重新接笔再继续。
子 弯钩		子	子，逆锋入笔，稍往右下弯后顿笔向左慢慢钩出。
君		君	君，逆锋入笔右下弯顺锋用腕向左送锋，拉出圆转线条。

基本笔画

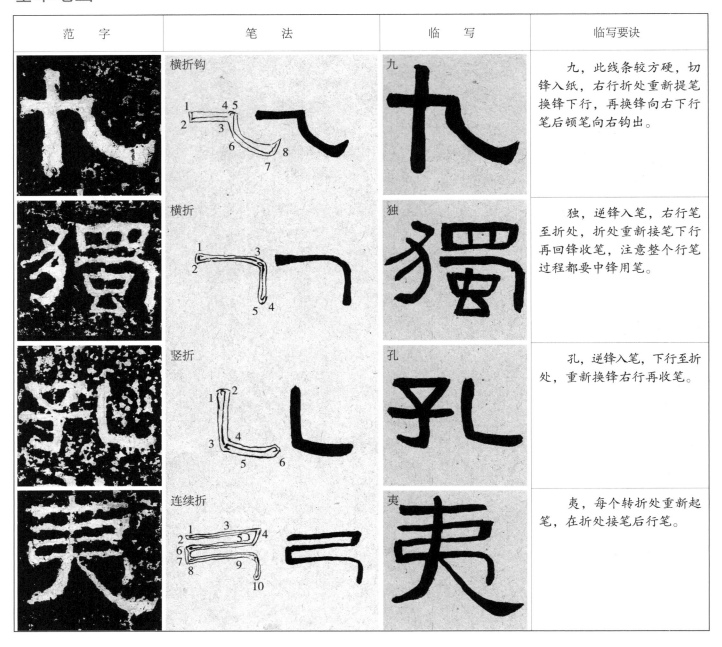

范　字	笔　法	临　写	临写要诀
九	横折钩	九	九，此线条较方硬，切锋入纸，右行折处重新提笔换锋下行，再换锋向右下行笔后顿笔向右钩出。
獨	横折	獨	独，逆锋入笔，右行笔至折处，折处重新接笔下行再回锋收笔，注意整个行笔过程都要中锋用笔。
孔	竖折	孔	孔，逆锋入笔，下行至折处，重新换锋右行再收笔。
夷	连续折	夷	夷，每个转折处重新起笔，在折处接笔后行笔。

基本结构

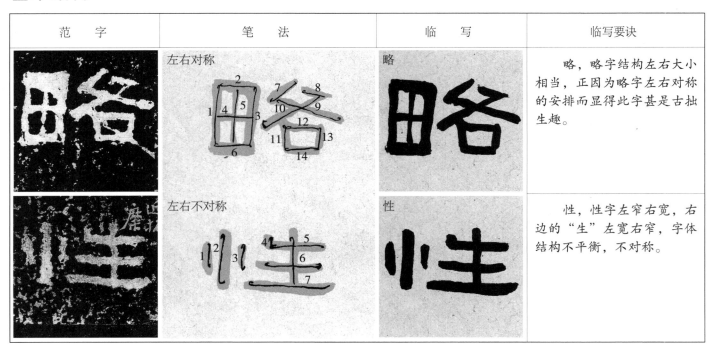

范　字	笔　法	临　写	临写要诀
略	左右对称	略	略，略字结构左右大小相当，正因为略字左右对称的安排而显得此字甚是古拙生趣。
性	左右不对称	性	性，性字左窄右宽，右边的"生"左宽右窄，字体结构不平衡，不对称。

基本结构

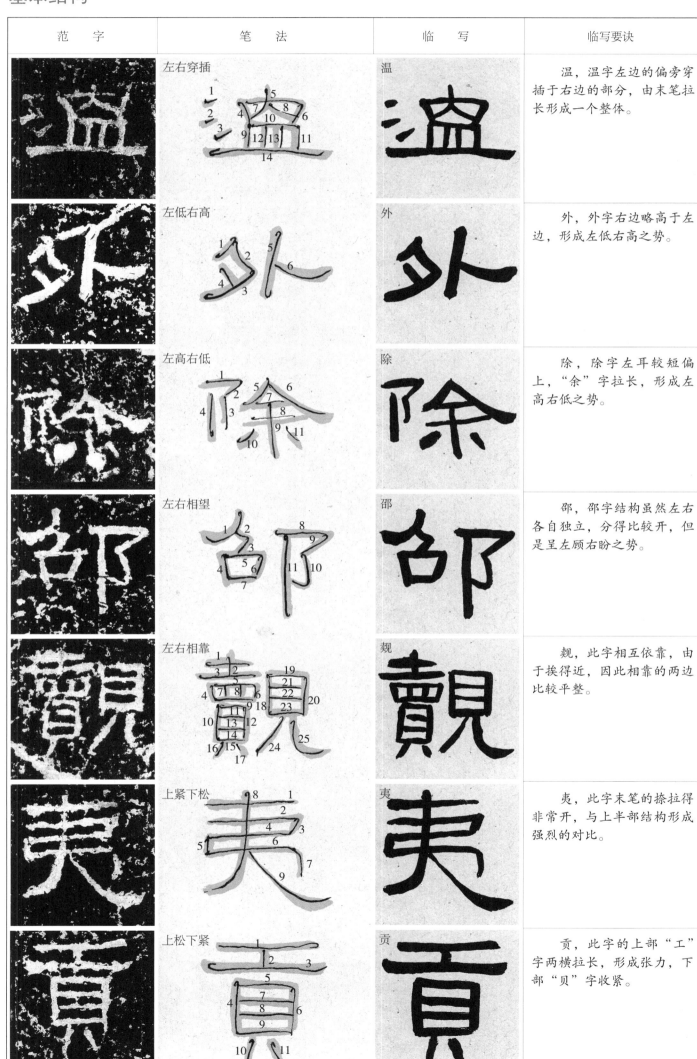

范　字	笔　法	临　写	临写要诀
	左右穿插	温	温，温字左边的偏旁穿插于右边的部分，由末笔拉长形成一个整体。
	左低右高	外	外，外字右边略高于左边，形成左低右高之势。
	左高右低	除	除，除字左耳较短偏上，"余"字拉长，形成左高右低之势。
	左右相望	邵	邵，邵字结构虽然左右各自独立，分得比较开，但是呈左顾右盼之势。
	左右相靠	觌	觌，此字相互依靠，由于挨得近，因此相靠的两边比较平整。
	上紧下松	夷	夷，此字末笔的捺拉得非常开，与上半部结构形成强烈的对比。
	上松下紧	贡	贡，此字的上部"工"字两横拉长，形成张力，下部"贝"字收紧。

基本结构

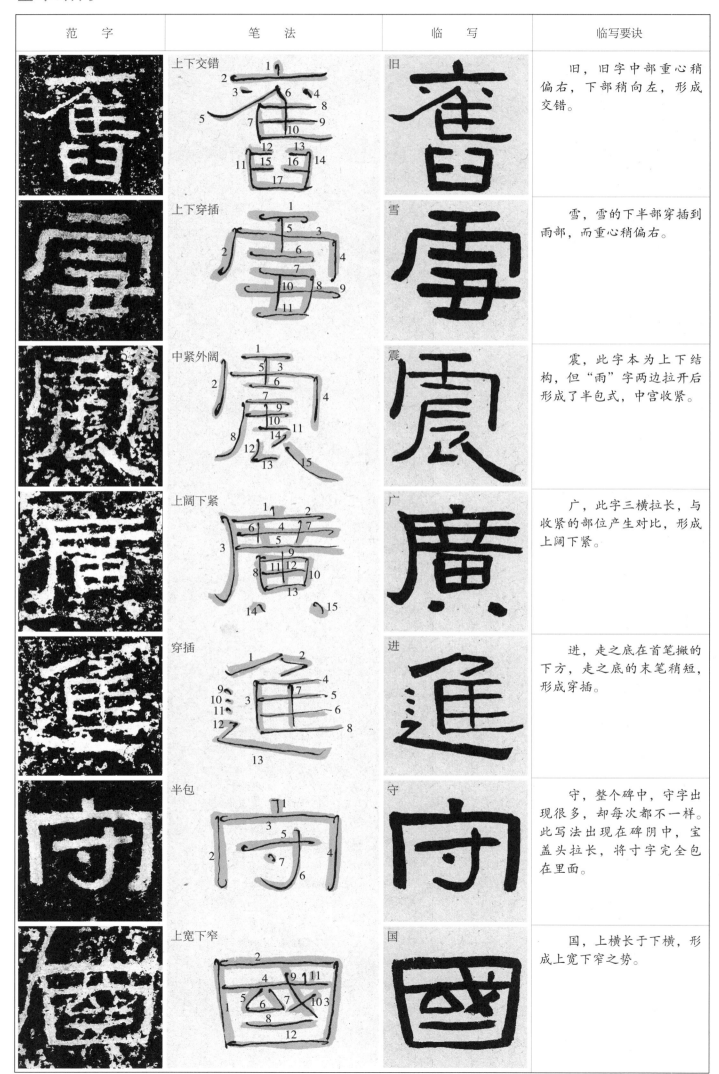

范　字	笔　法	临　写	临写要诀
奮	上下交错	旧	旧，旧字中部重心稍偏右，下部稍向左，形成交错。
雪	上下穿插	雪	雪，雪的下半部穿插到雨部，而重心稍偏右。
廠	中紧外阔	震	震，此字本为上下结构，但"雨"字两边拉开后形成了半包式，中宫收紧。
廣	上阔下紧	广	广，此字三横拉长，与收紧的部位产生对比，形成上阔下紧。
進	穿插	进	进，走之底在首笔撇的下方，走之底的末笔稍短，形成穿插。
守	半包	守	守，整个碑中，守字出现很多，却每次都不一样。此写法出现在碑阴中，宝盖头拉长，将寸字完全包在里面。
國	上宽下窄	国	国，上横长于下横，形成上宽下窄之势。

基本结构

范　字	笔　法	临　写	临写要诀
	独体字 也	也	也，也字上紧下松，末笔拉开。
	上	上	上，上字左窄右宽，重心在右。
	中	中	中，中字结体较扁，左右对称。
	月	月	月，月字两竖向里收，左长右短。
	人	人	人，人字捺笔拉长，与撇形成对比。

偏旁部首

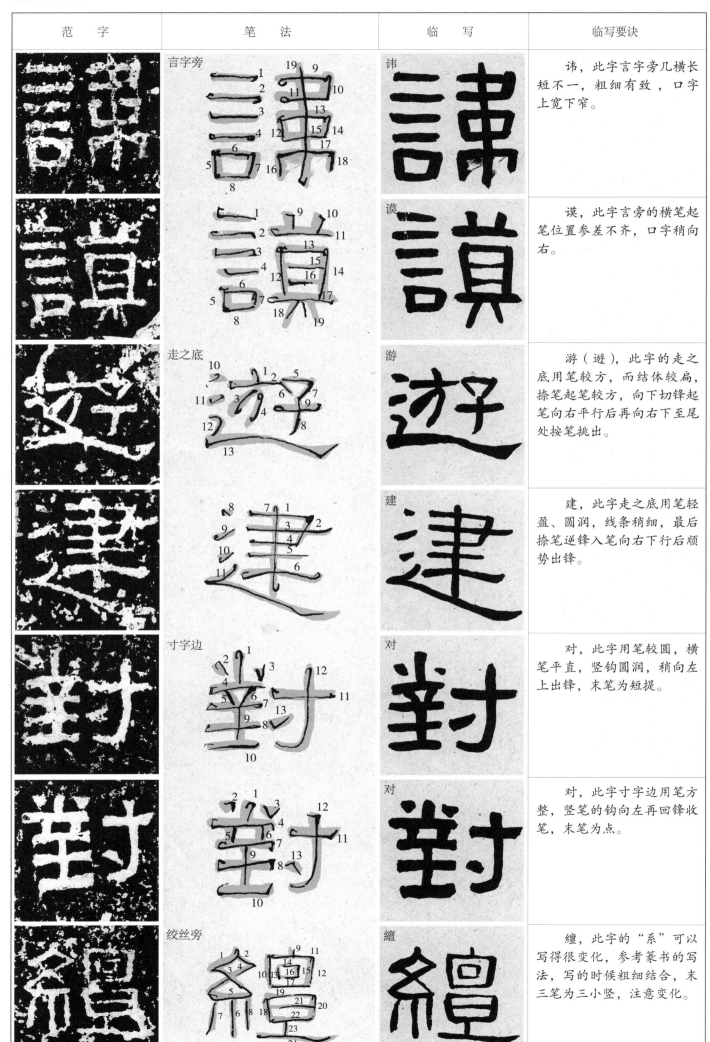

范 字	笔 法	临 写	临写要诀
	言字旁	讳	讳，此字言字旁几横长短不一，粗细有致，口字上宽下窄。
		谟	谟，此字言旁的横笔起笔位置参差不齐，口字稍向右。
	走之底	游	游（遊），此字的走之底用笔较方，而结体较扁，捺笔起笔较方，向下切锋起笔向右平行后再向右下至尾处按笔挑出。
		建	建，此字走之底用笔轻盈、圆润，线条稍细，最后捺笔逆锋入笔向右下行后顺势出锋。
	寸字边	对	对，此字用笔较圆，横笔平直，竖钩圆润，稍向左上出锋，末笔为短提。
		对	对，此字寸字边用笔方整，竖笔的钩向左再回锋收笔，末笔为点。
	绞丝旁	缠	缠，此字的"系"可以写得很变化，参考篆书的写法，写的时候粗细结合，末三笔为三小竖，注意变化。

16

偏旁部首

范　字	笔　法	临　写	临写要诀
	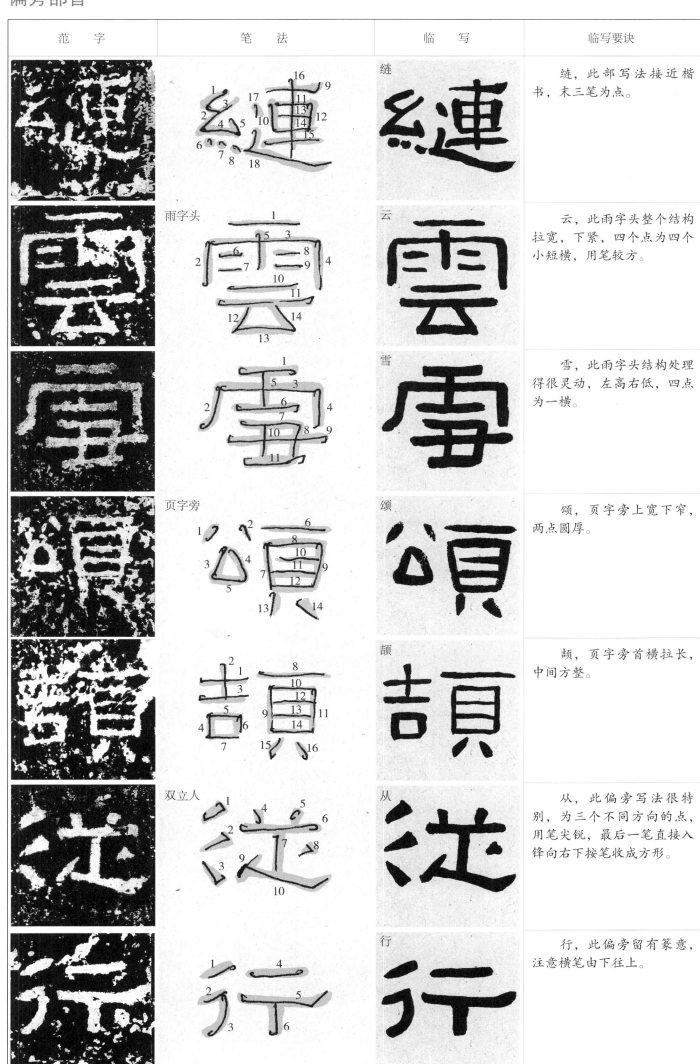	缠	缠，此部写法接近楷书，末三笔为点。
		云	云，此雨字头整个结构拉宽，下紧，四个点为四个小短横，用笔较方。
		雪	雪，此雨字头结构处理得很灵动，左高右低，四点为一横。
		颂	颂，页字旁上宽下窄，两点圆厚。
		颉	颉，页字旁首横拉长，中间方整。
		从	从，此偏旁写法很特别，为三个不同方向的点，用笔尖锐，最后一笔直接入锋向右下按笔收成方形。
		行	行，此偏旁留有篆意，注意横笔由下往上。

偏旁部首

范　字	笔　法	临　写	临写要诀
	单人旁	仁	仁，人部的竖笔尾处向左轻轻钩出。
	伯	伯	伯，人部竖笔轻轻向右收笔。
	宝盖头	家	家，此字宝盖头向内收紧。
		守	守，此字宝盖头向下拉长，形成半包围结构，且竖笔处理成竖钩。
	戈字边	载	载，此偏旁为半包围结构，横笔拉长，末笔长于斜笔。
		我	我，此字为左右结构，偏旁相对独立，用笔较方，长横断开成两个短横，斜笔拉长。
	三点水	汉	汉，左侧三个点用笔圆润，在一条线上。

偏旁部首

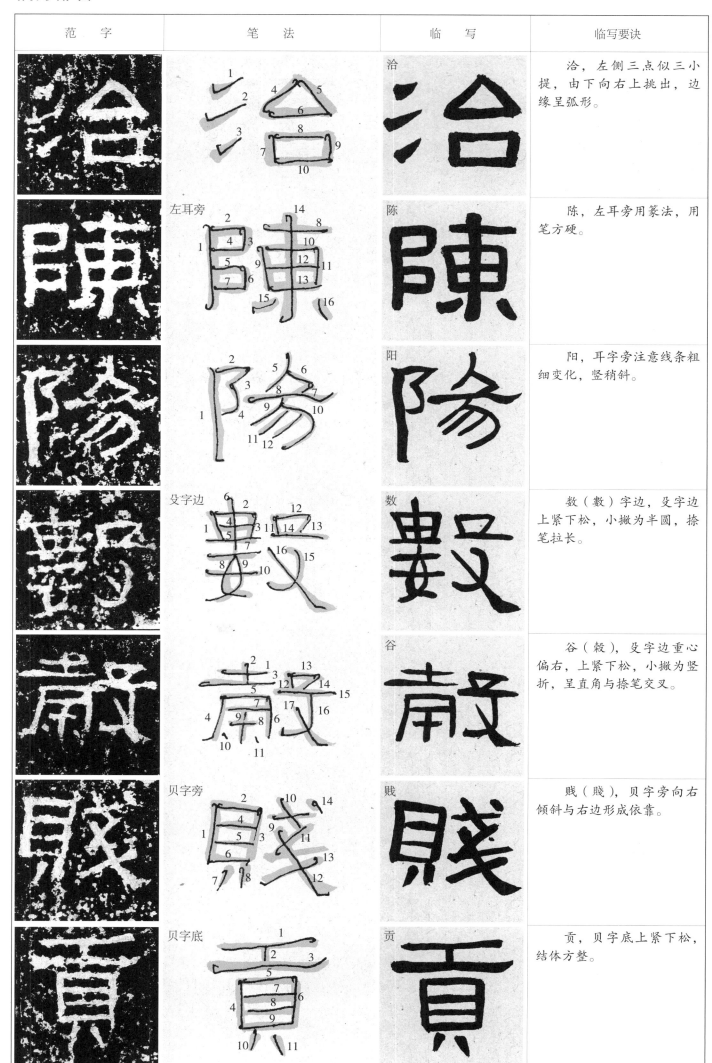

范　字	笔　法	临　写	临写要诀
	洽	洽	洽，左侧三点似三小提，由下向右上挑出，边缘呈弧形。
	左耳旁	陈	陈，左耳旁用篆法，用笔方硬。
		阳	阳，耳字旁注意线条粗细变化，竖稍斜。
	殳字边	数	数（數）字边，殳字边上紧下松，小撇为半圆，捺笔拉长。
		谷	谷（穀），殳字边重心偏右，上紧下松，小撇为竖折，呈直角与捺笔交叉。
	贝字旁	贱	贱（賤），贝字旁向右倾斜与右边形成依靠。
	贝字底	贡	贡，贝字底上紧下松，结体方整。

偏旁部首

范　字	笔　法	临　写	临写要诀
朝	月字边	朝	朝，结体较宽，用笔方硬，前竖长于后竖。
肱	月字旁	肱	肱，结体偏长，首竖为竖钩，后竖稍长。
烦	火字旁	烦	烦，火字旁主笔为长撇，线条流畅，有一定的弧度。
烧	火字旁	烧	烧，火字旁主笔是长直撇，更有篆意。
稷	禾字旁	稷	稷，禾字旁用笔圆润，首笔为小短撇，长竖稍作粗细变化。
穆	禾字旁	穆	穆，禾字旁用笔稍方硬，首笔为短横，重心稍右，竖笔直接入笔由细到粗。
功	力字边	功	功，力字边的撇拉长，与工部形成穿插。

偏旁部首

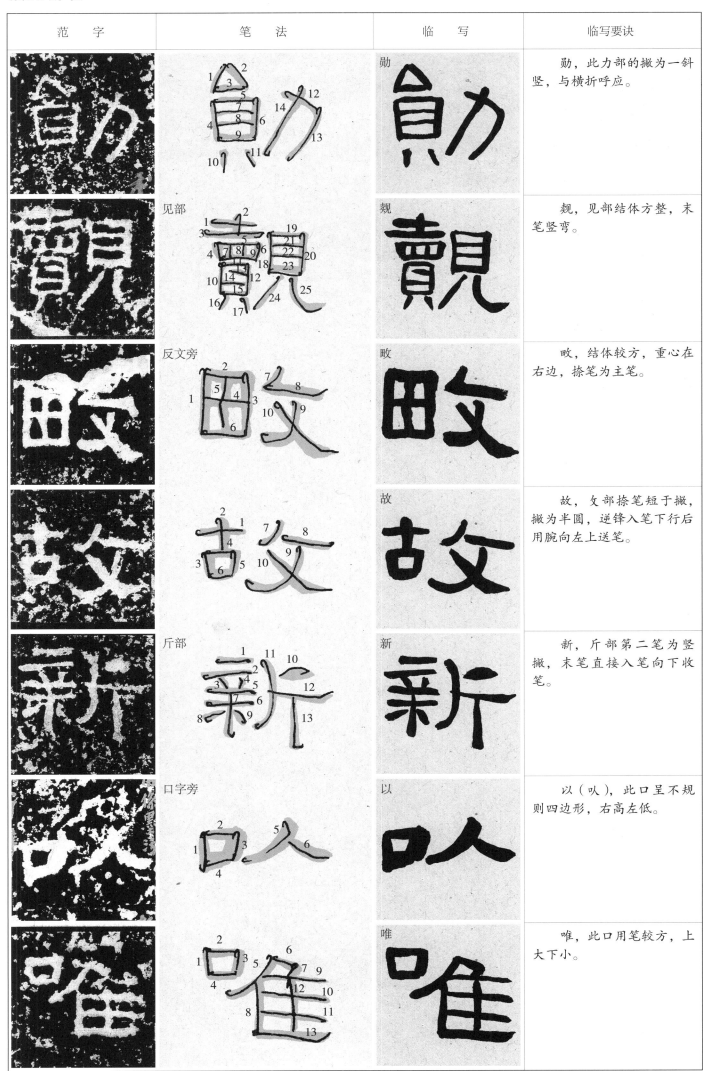

范　字	笔　法	临　写	临写要诀
		勋	勋，此力部的撇为一斜竖，与横折呼应。
	见部	觊	觊，见部结体方整，末笔竖弯。
	反文旁	畋	畋，结体较方，重心在右边，捺笔为主笔。
		故	故，攵部捺笔短于撇，撇为半圆，逆锋入笔下行后用腕向左上送笔。
	斤部	新	新，斤部第二笔为竖撇，末笔直接入笔向下收笔。
	口字旁	以	以（㕥），此口呈不规则四边形，右高左低。
		唯	唯，此口用笔较方，上大下小。

偏旁部首

范　字	笔　法	临　写	临写要诀
攉	木字旁 攉	权 攉	权，此木为篆法，竖笔稍有撇意，小撇和小点化为横，稍有弧度。
析	析	析 析	析，此木结体较扁，竖笔用笔方硬。
問	门字框 問	问 問	问，门字框第一竖为竖钩，末笔向左倾斜。
問	問	问 問	问，此门字框左长于右，第一竖为竖弯。

一、集字

集字练习可以看成是从临摹到创作的过渡阶段，如从临摹直接到创作会困难些，临摹的目的就是把所临摹的化成自己的语言，能进行自由创作。而集字练习是这一过程的积累。

集字练习应先选定内容，内容的选择可以先从少量的字开始，如两字、三字、四字等，再逐步增加，或对联，或斗方，或立轴。内容可以自己拟定也可借鉴前人的作品。集字创作因不用考虑单个字的结体，所以重要的是章法，整个布局也可以参考《集王圣教序》的章法。

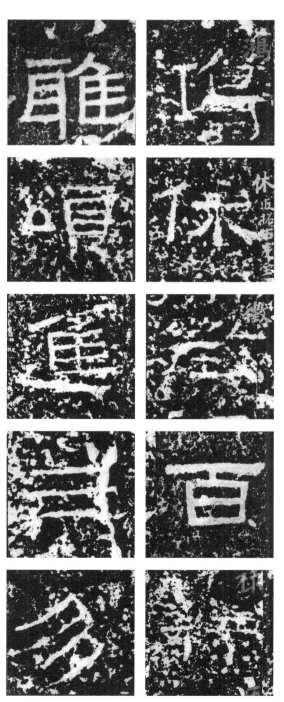

集字素材：鸿休征百禄，雅颂进三多。

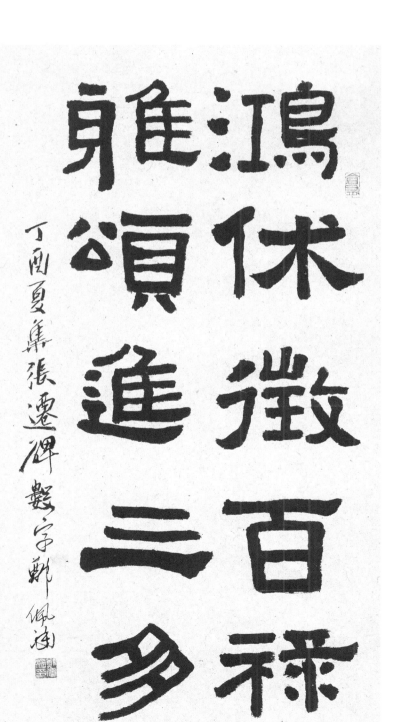

二、创作范例

创作可以分成两个阶段：第一阶段为仿作。仿作顾名思义就是模仿创作，抛开临摹的帖，凭记忆模仿出碑帖风格、章法、用笔、结构，等等。通过仿作也能加深对临摹碑帖的理解，这是一个循序渐进的过程。通过前期的集字练习和仿作，接下来的创作就不会一筹莫展了。第二阶段就是自由创作。选定好内容和书写尺寸，先打个草稿，有些字不太确定写法的查一下字典，文字的准确性是很重要的。

而且创作时注意风格一致，如创作《张迁碑》风格的作品，那整体风格就需要服从《张迁碑》，但文字的结体、线条、布局可以不拘一格，可以更大胆夸张地去表现。对于一件作品来说，一定要部分服从整体，不要拘泥于细节，一下笔就决定了整个作品的基调。写完后要落款，最后盖上印章，整个作品才算完成。

万壑有声含晚籁，数峰无语立斜阳。郑佩涵书

長安一片月，萬戶搗衣聲。秋風吹不盡，總是玉關情。何日平胡虜，夫君罷遠征。

唐·李白 子夜吳歌·秋歌 鄭佩涵書

興有張良善萬
蕭在帷幕內
沒膝里业业

节临《张迁碑》 郑佩涵临

26

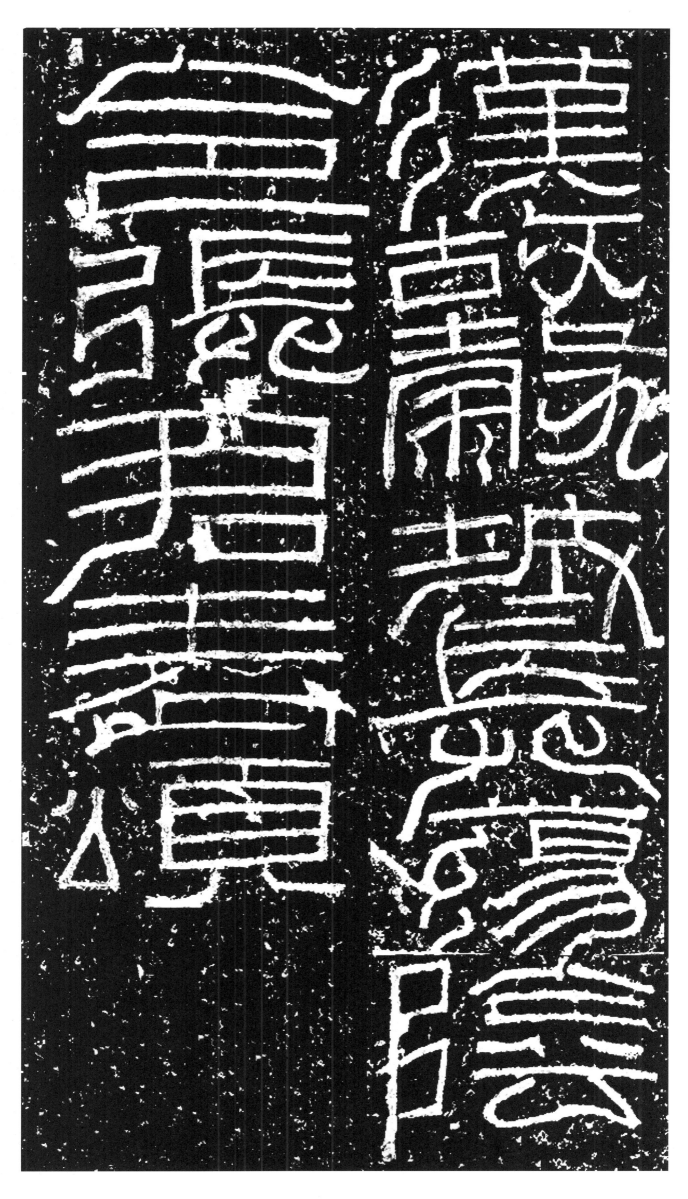

君讳迁，字公方，陈留己吾人也。君之先出自有

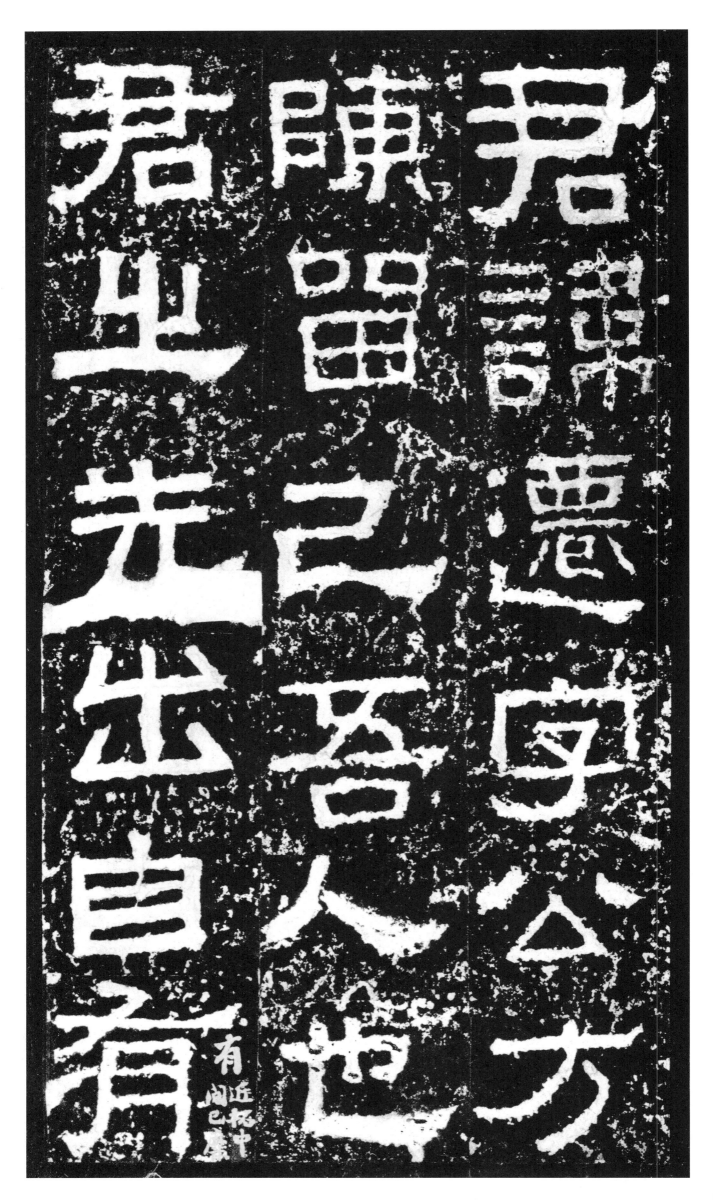

君讳
陈留己吾
君之先出自有

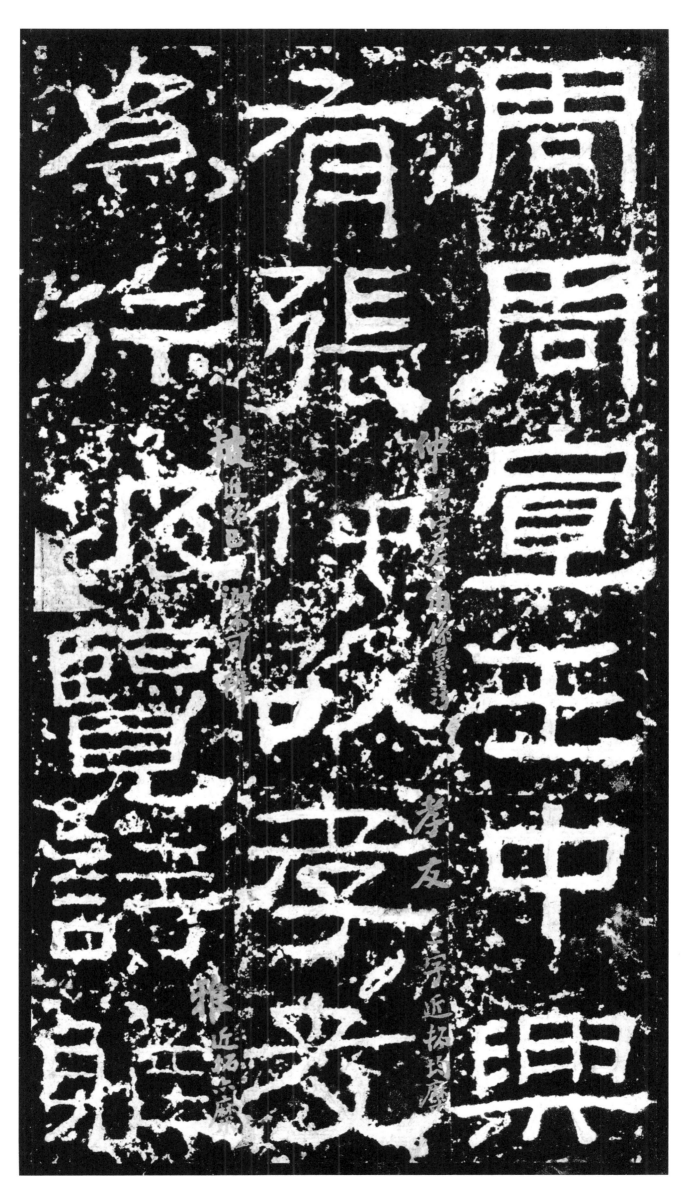

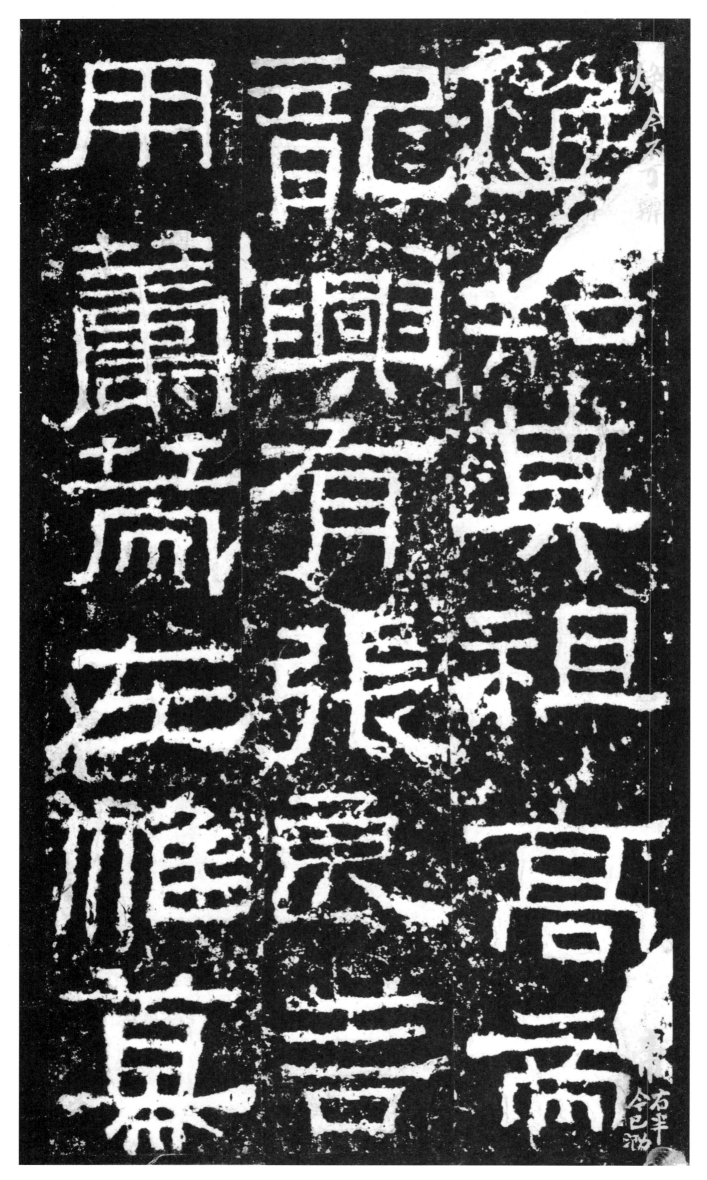

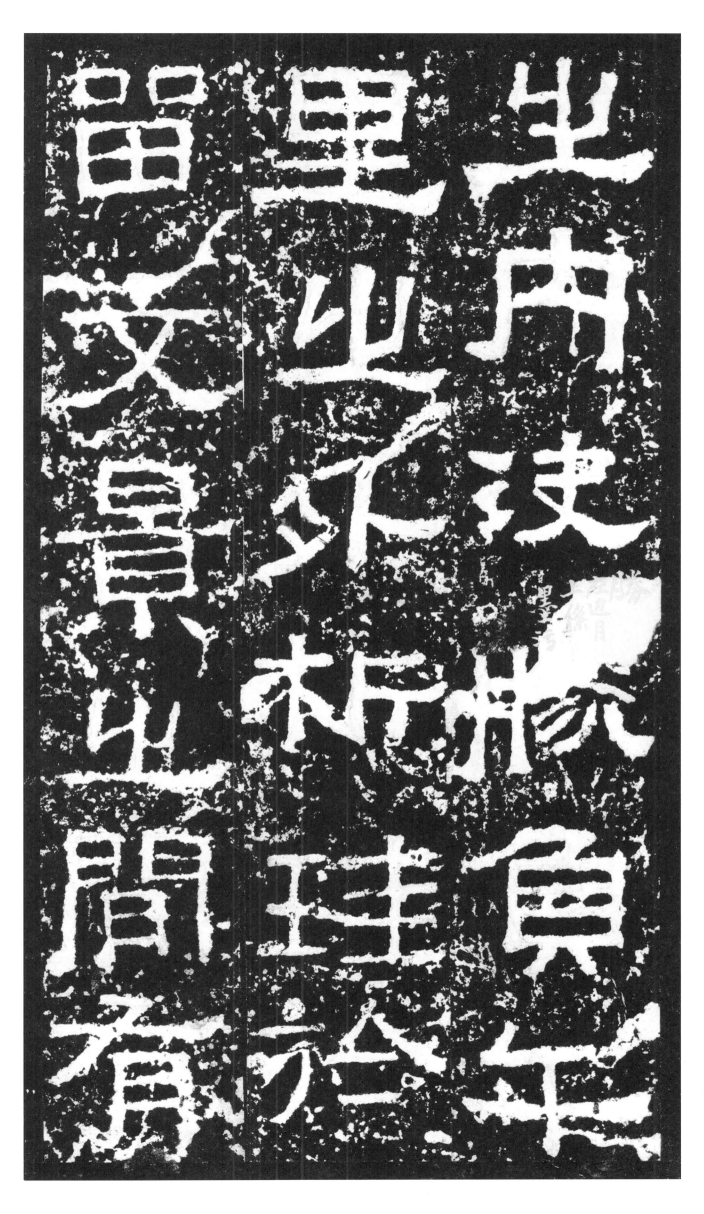

之内，决胜负千里之外，析珪于留。文景之间，有

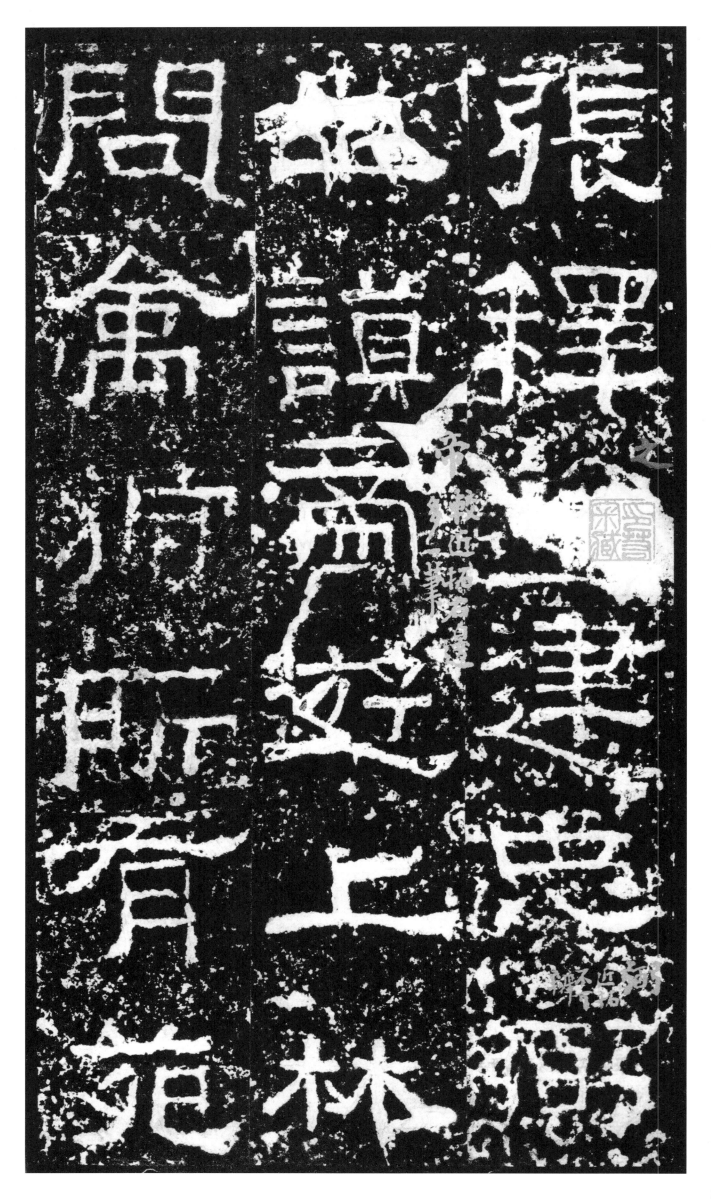

张释之，建忠弼之谟。帝游上林，问禽狩所有，苑

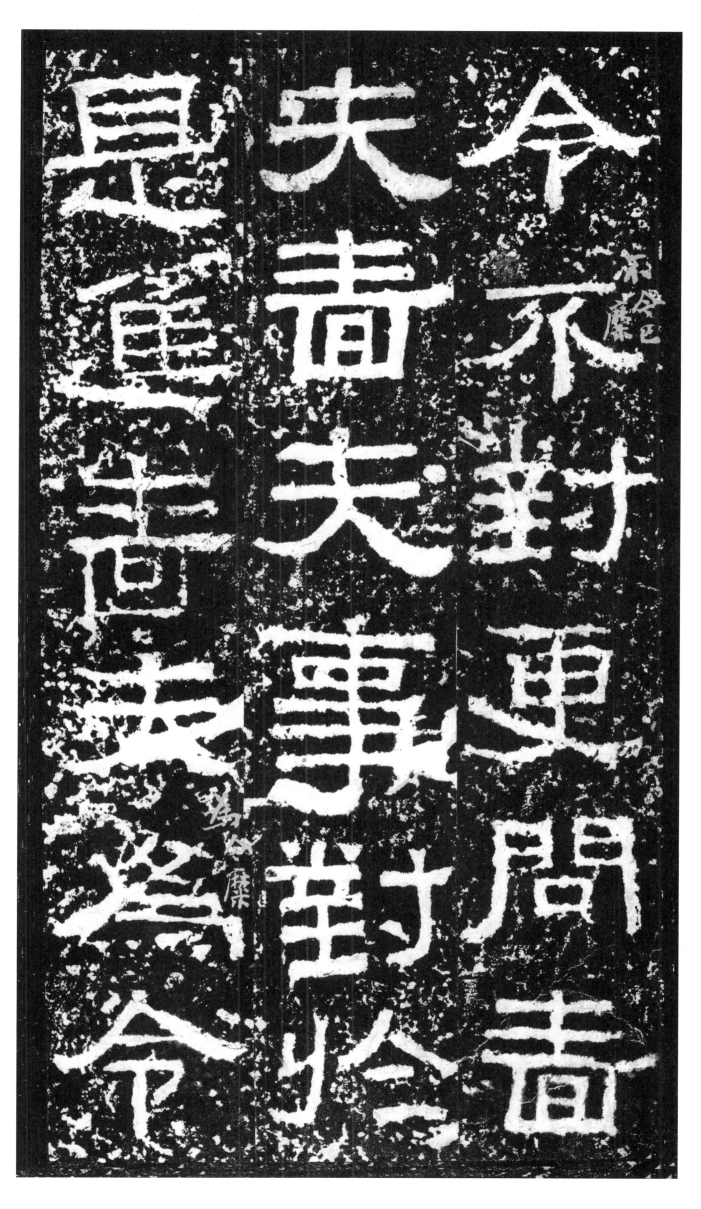

令不对，更问啬夫，啬夫事对，于是进啬夫为令，

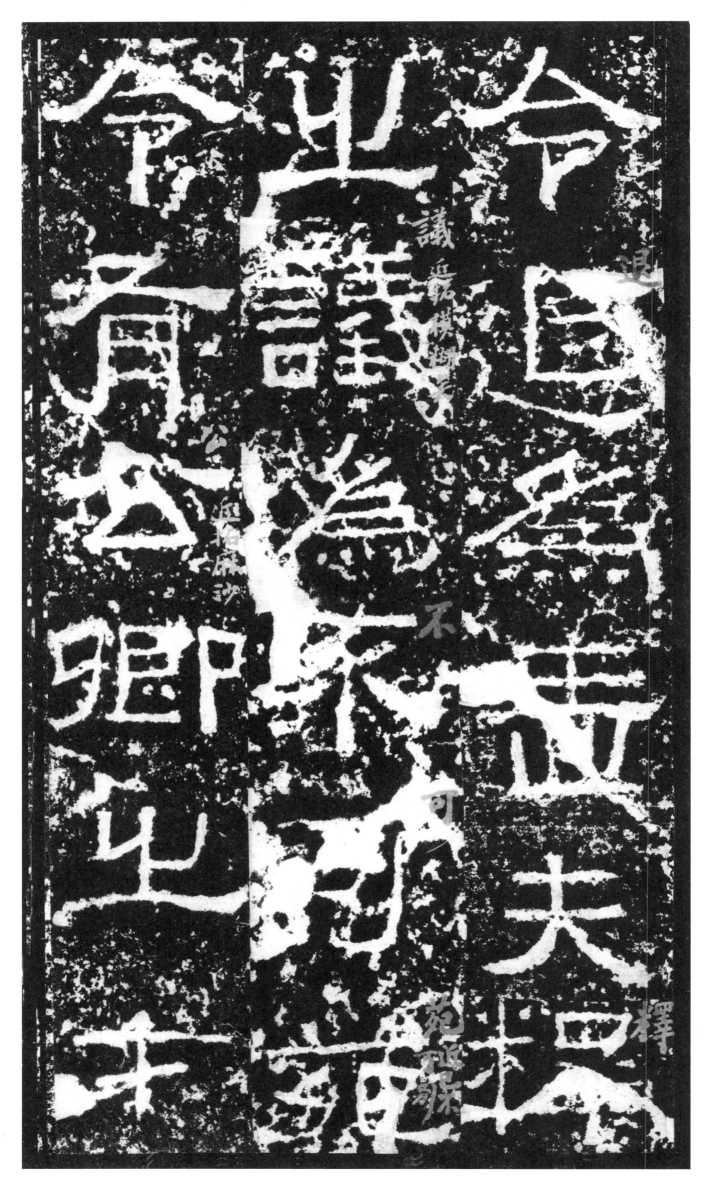

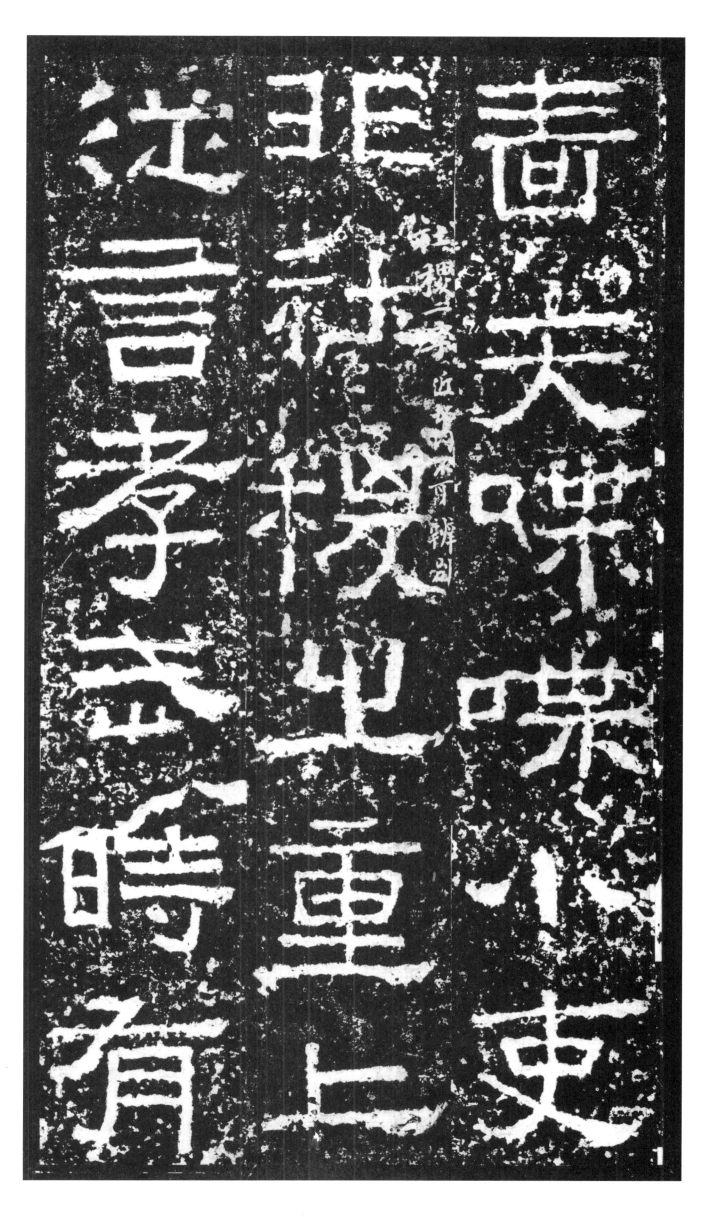

35

张骞，广通风俗，开定畿寓。南苞八蛮，西羁六戎。

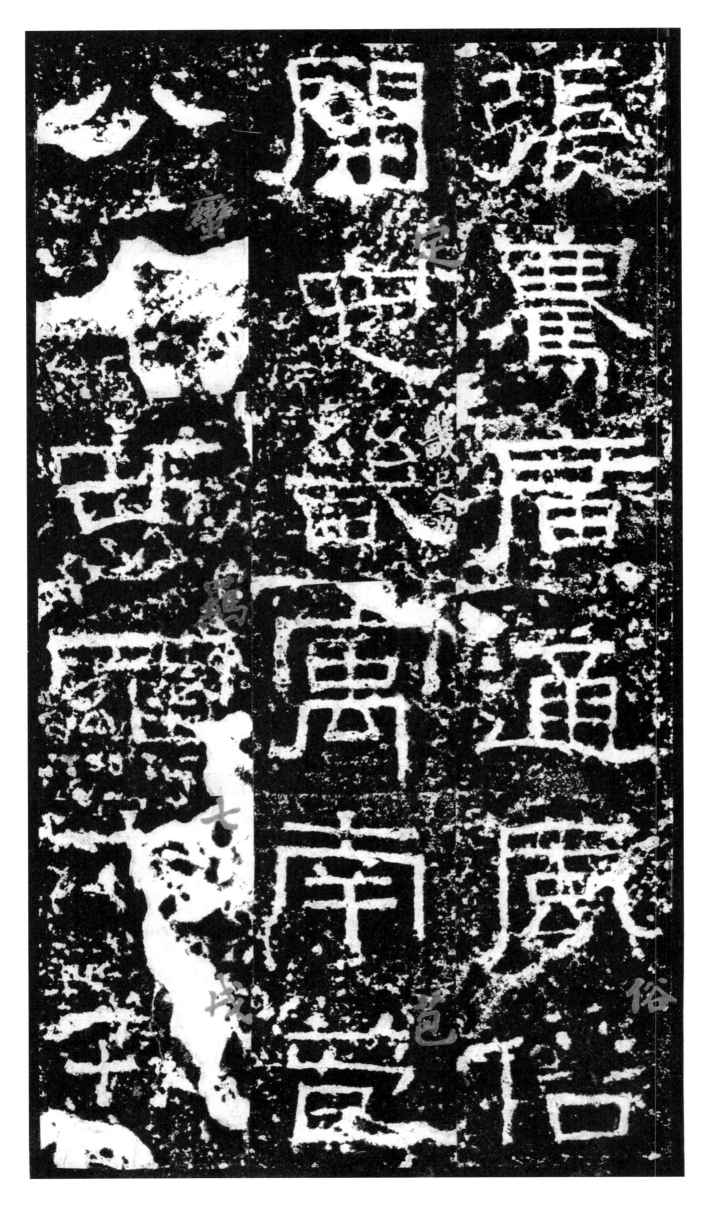

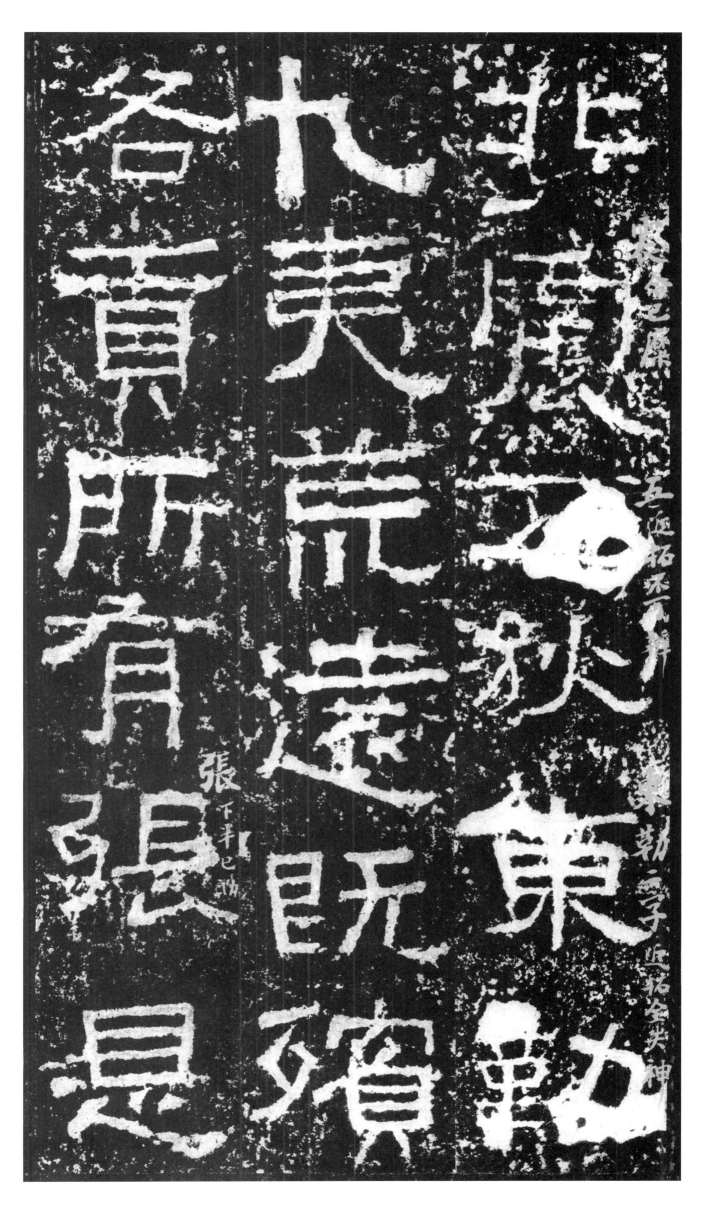

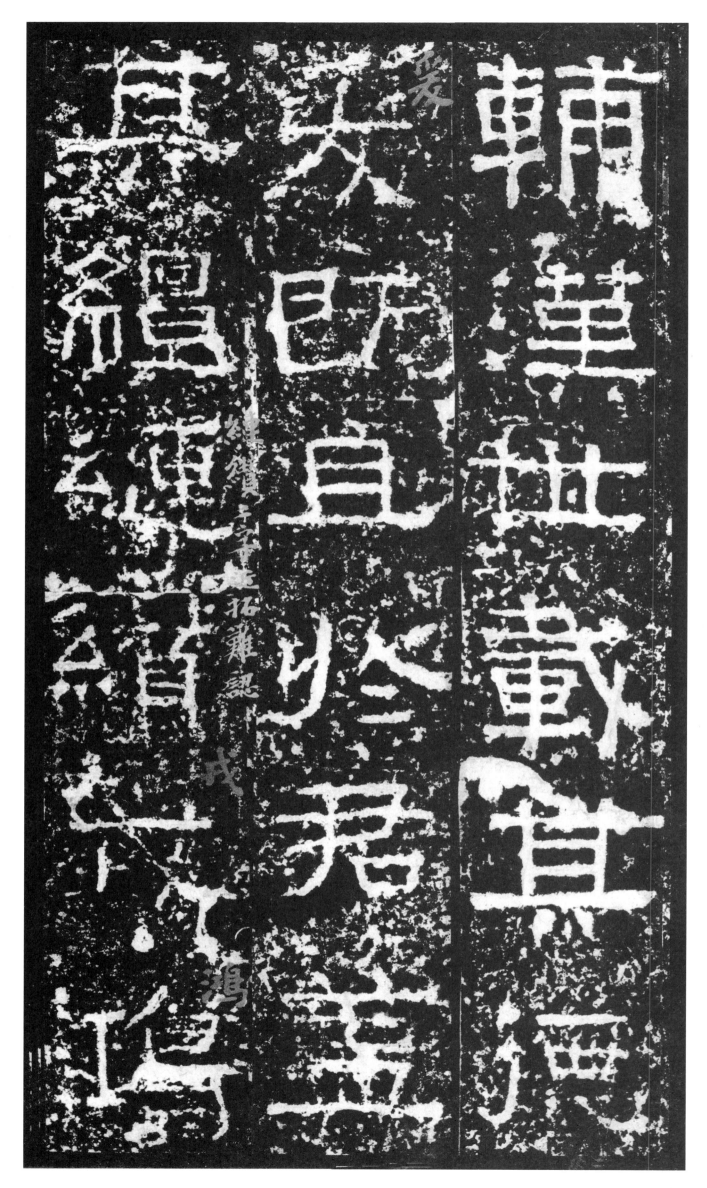

辅汉，世载其德。爰既且于君，盖其缠绵，缵戎鸿

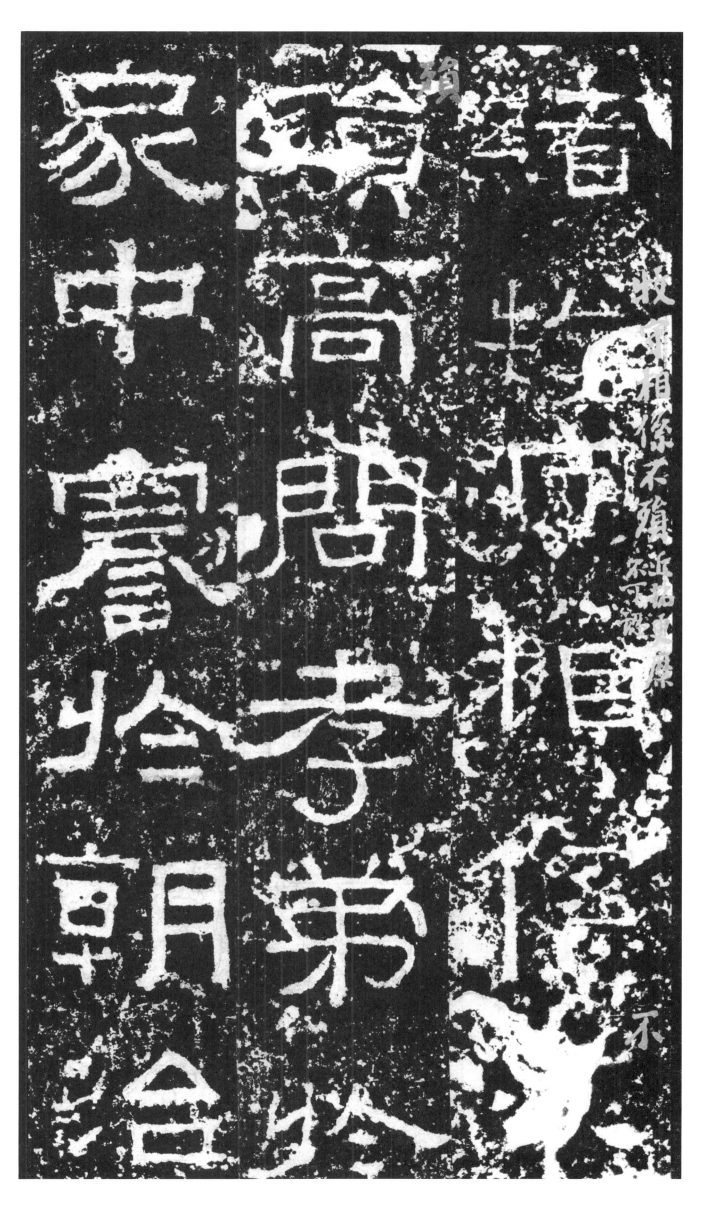

绪，牧守相系。不殒高问，孝弟于家，中謇于朝。治

京氏易，聪丽权略，艺于从畋。少为郡吏，隐练职

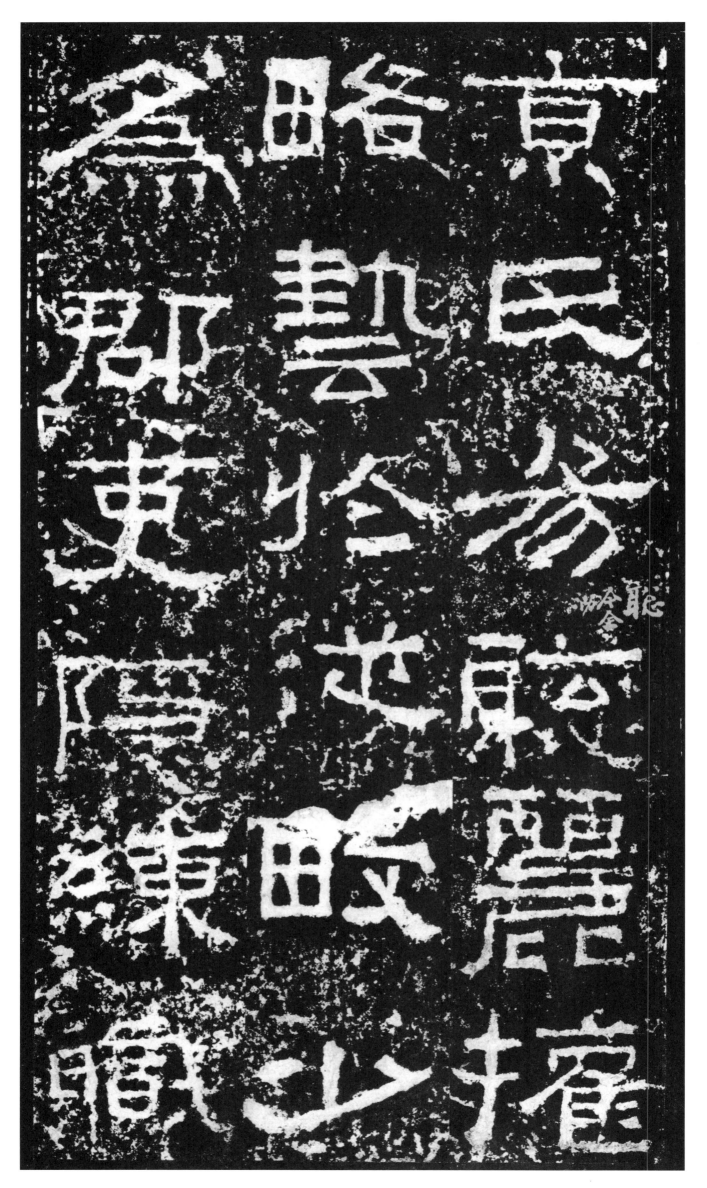

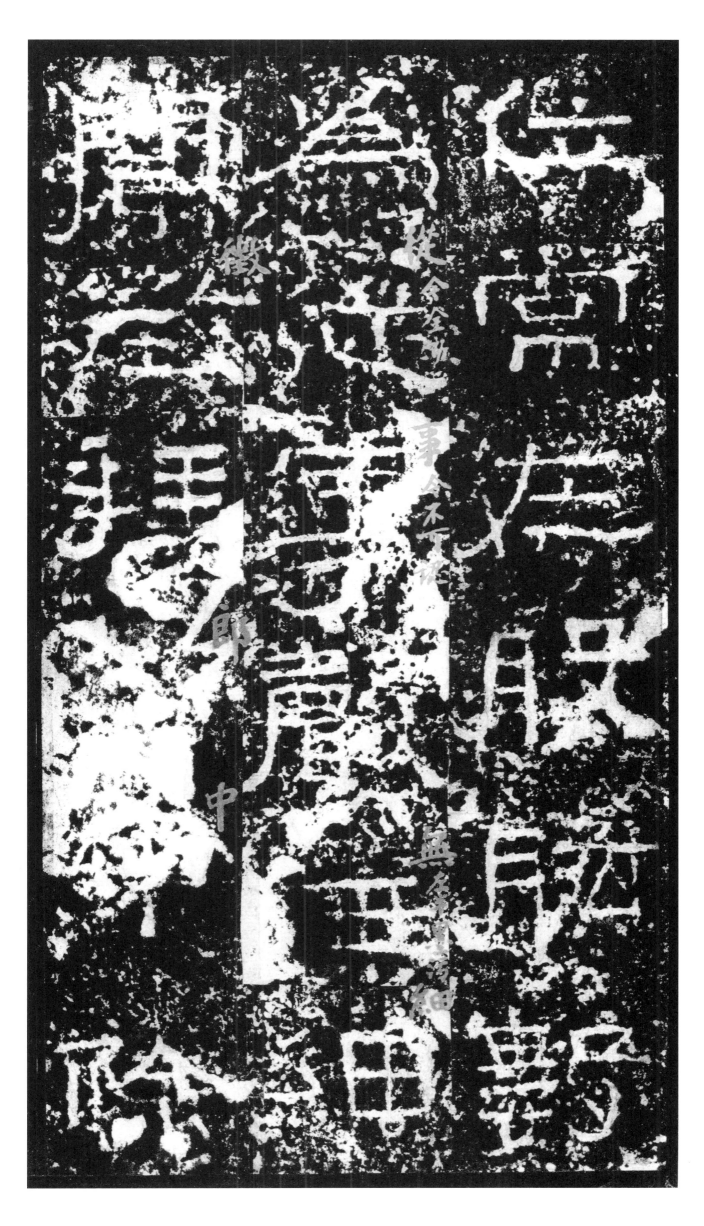

位，常在股肱。数为从事，声无细闻。征拜郎中，除

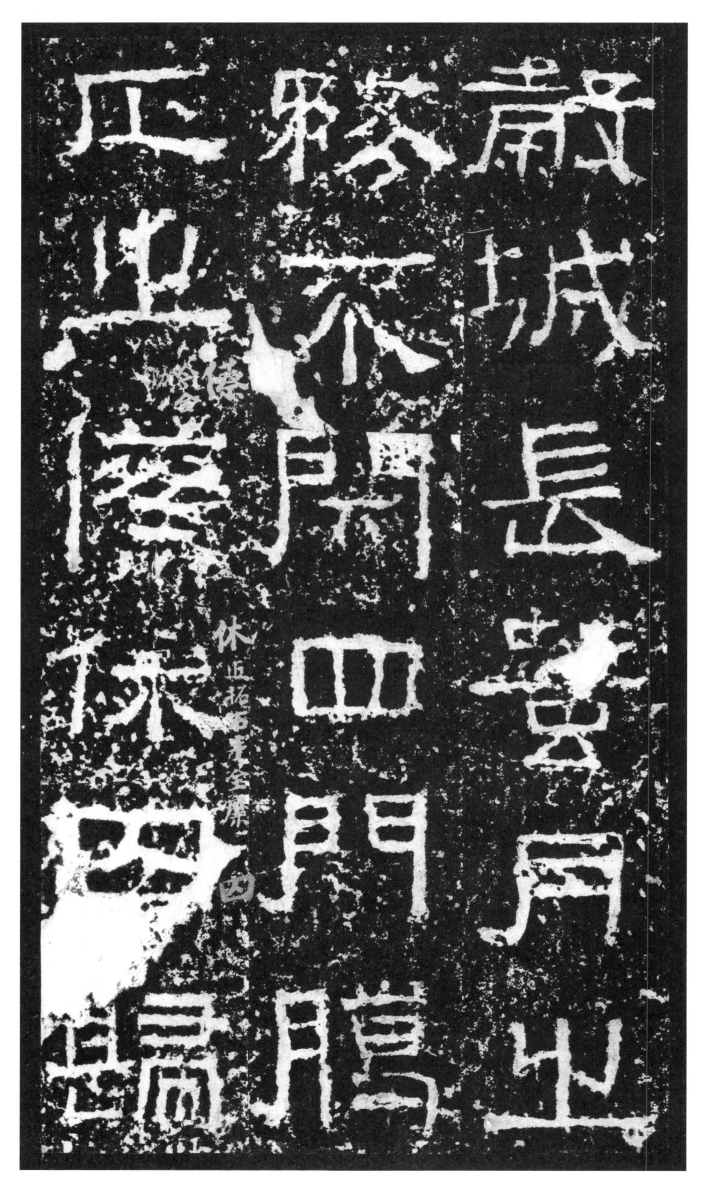

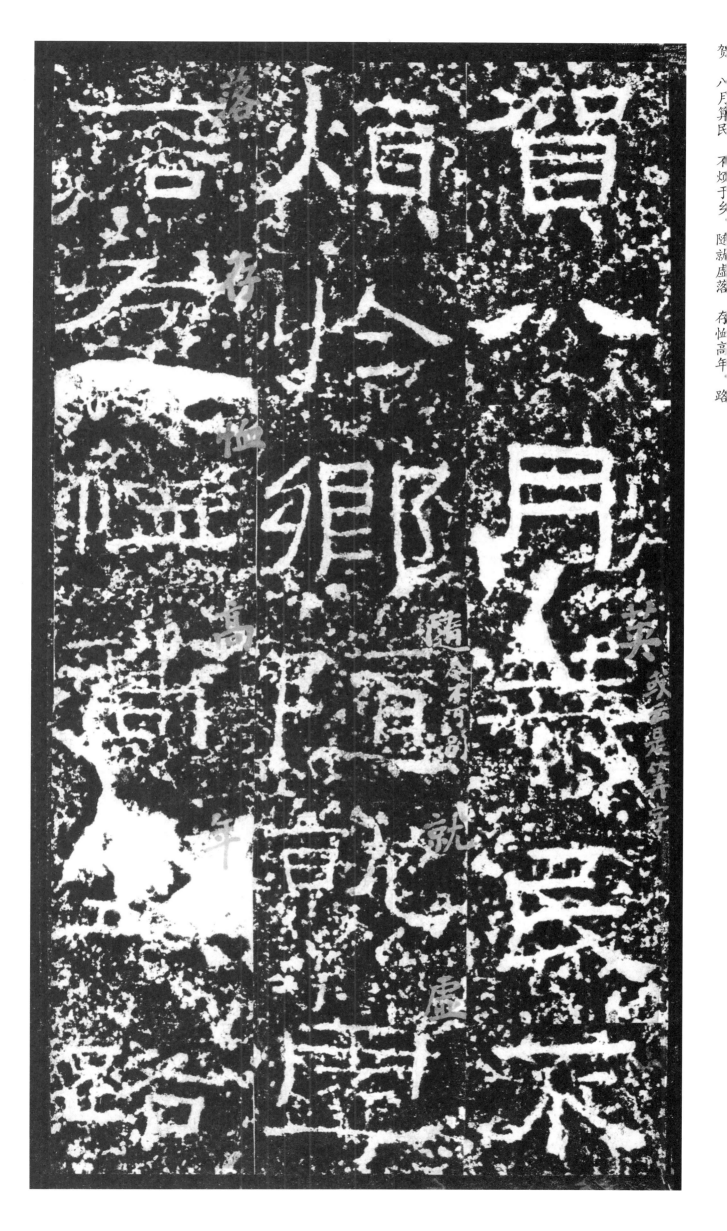

无拾遗，犁种宿野。黄巾初起，烧平城市。斯县独

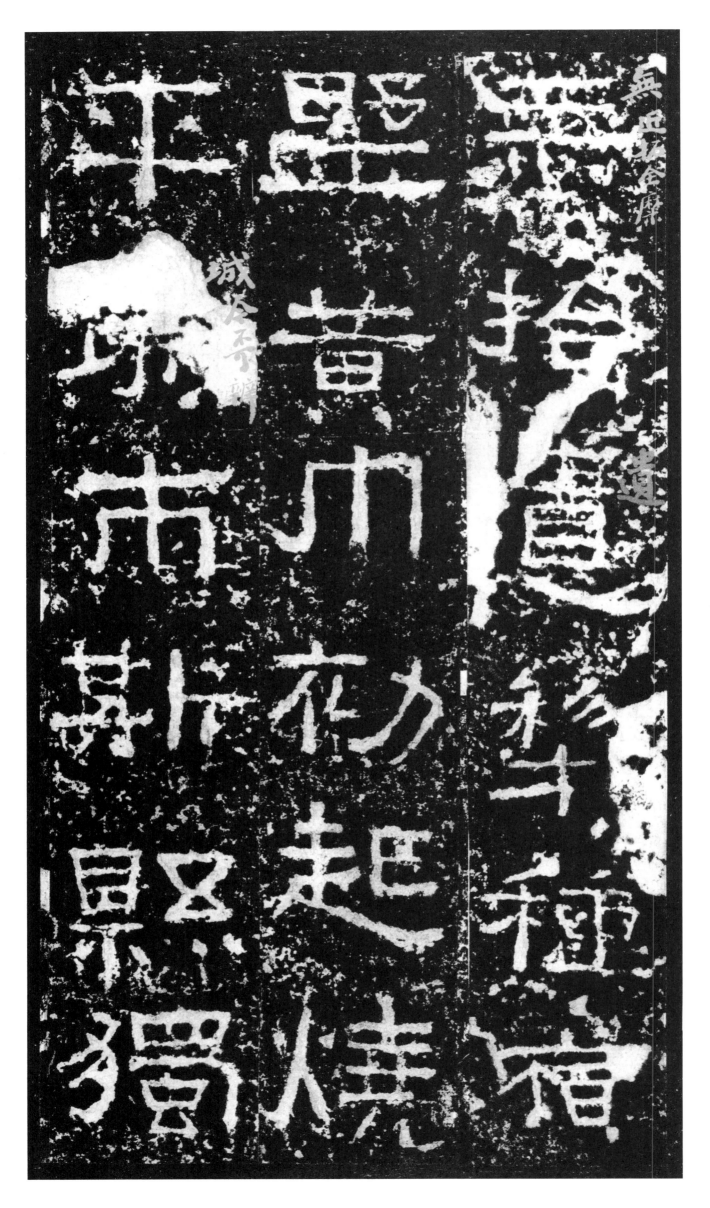

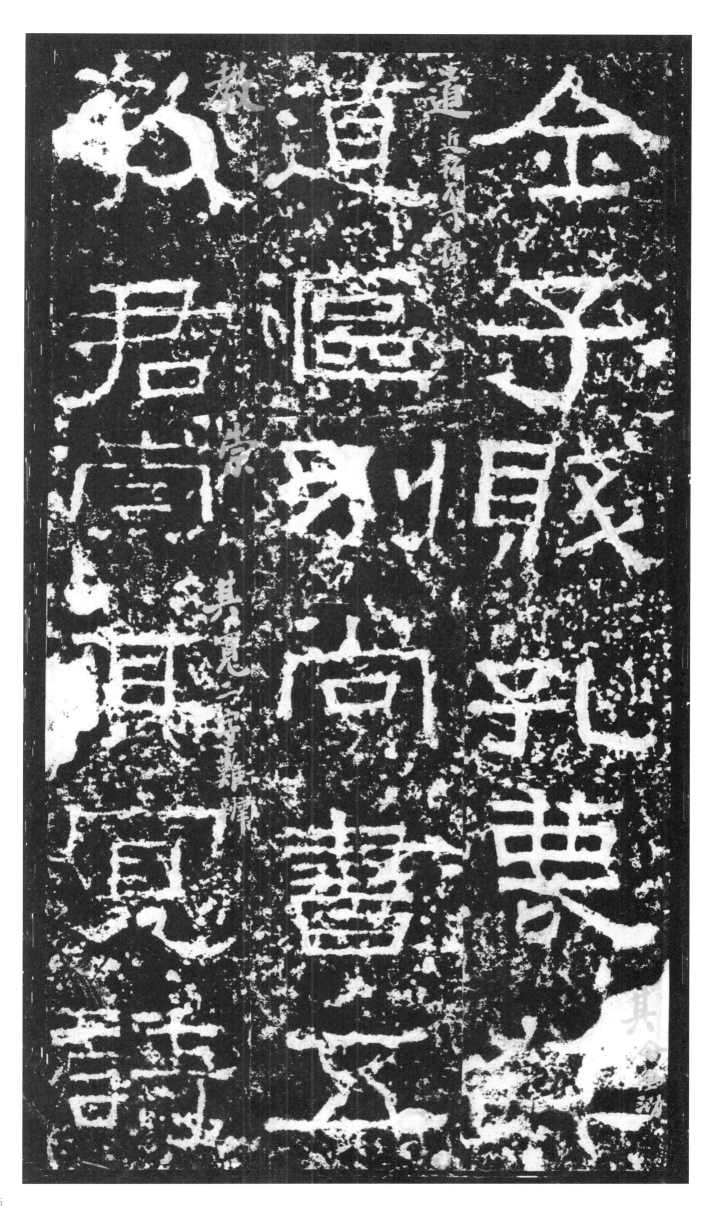

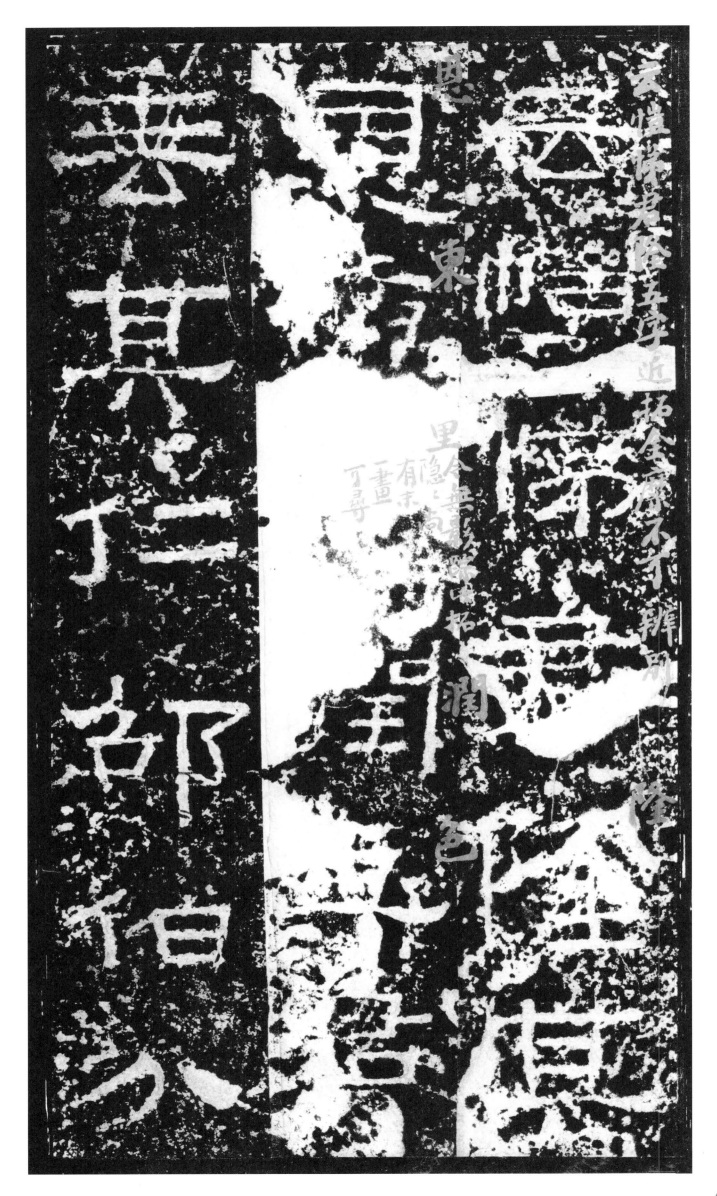

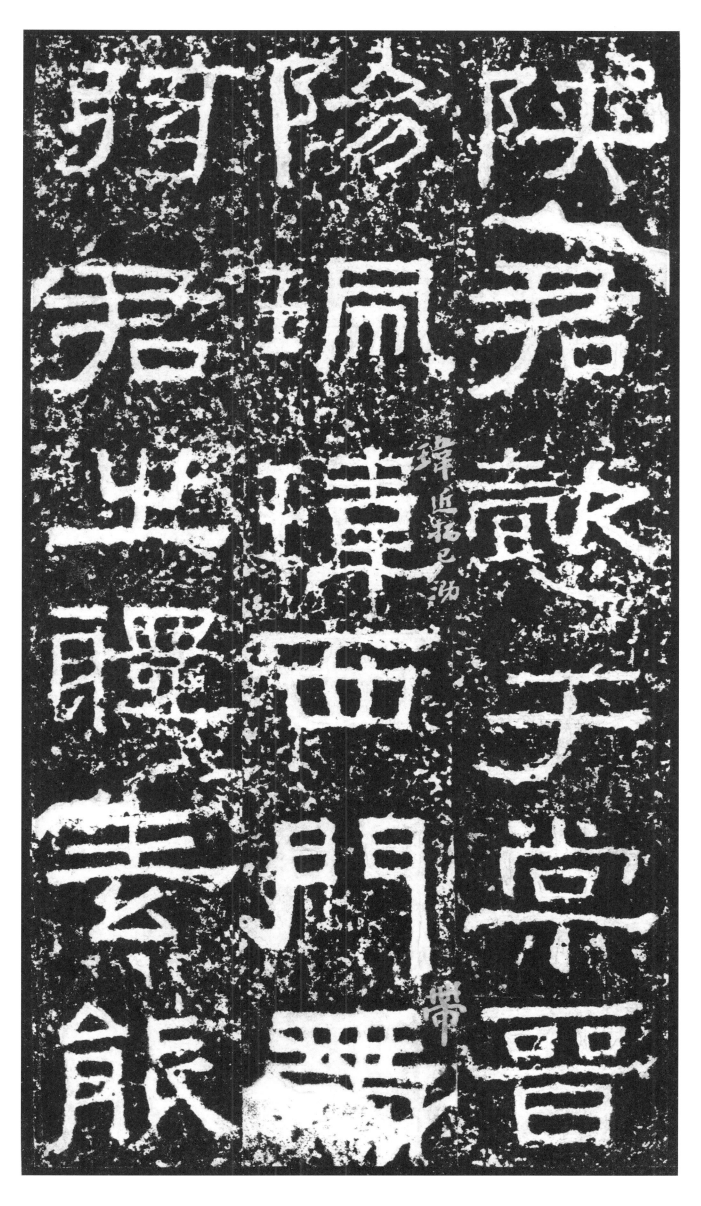

陝君懿于棠

陽陽晉

君玉佩歲

於庫曲于

曾環間棠

射西門晉

君弦之陽

帶

能曄佩

双其勋。流化八基，迁荡阴令，吏民颉颃，随送如

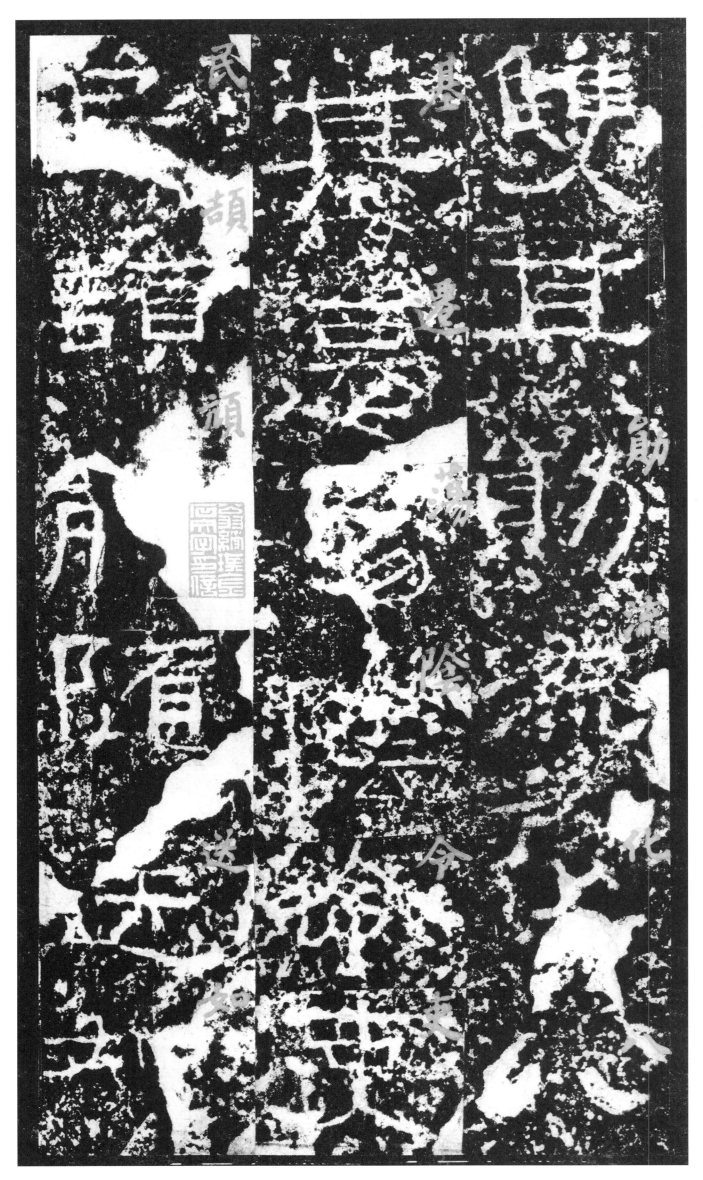

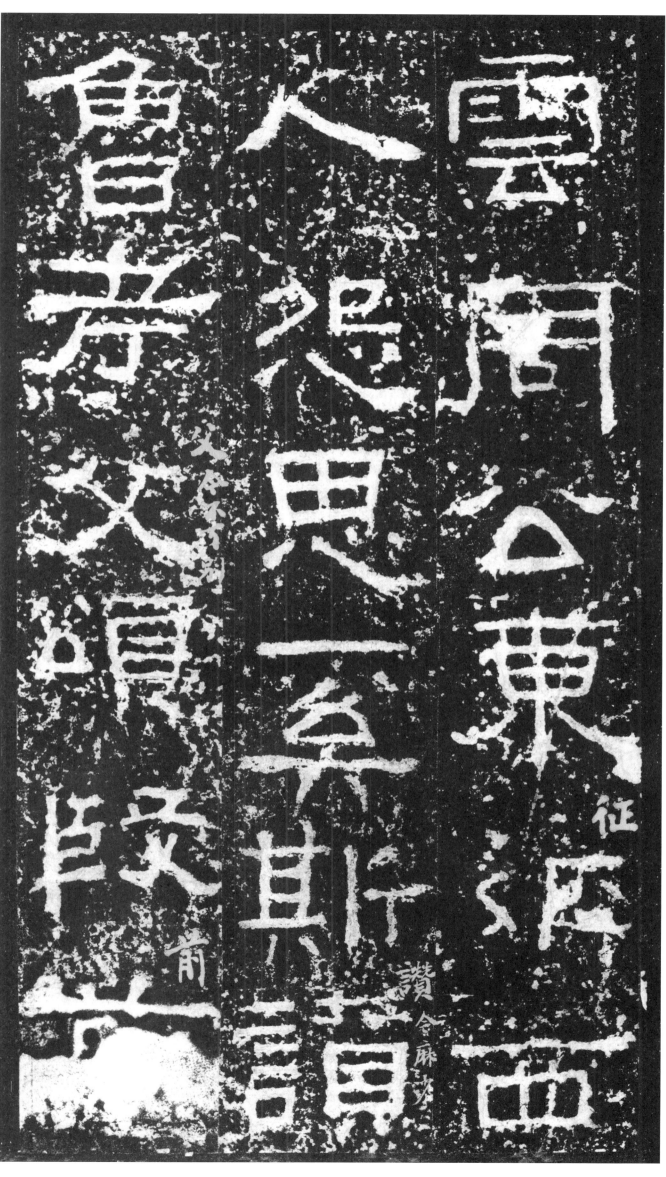

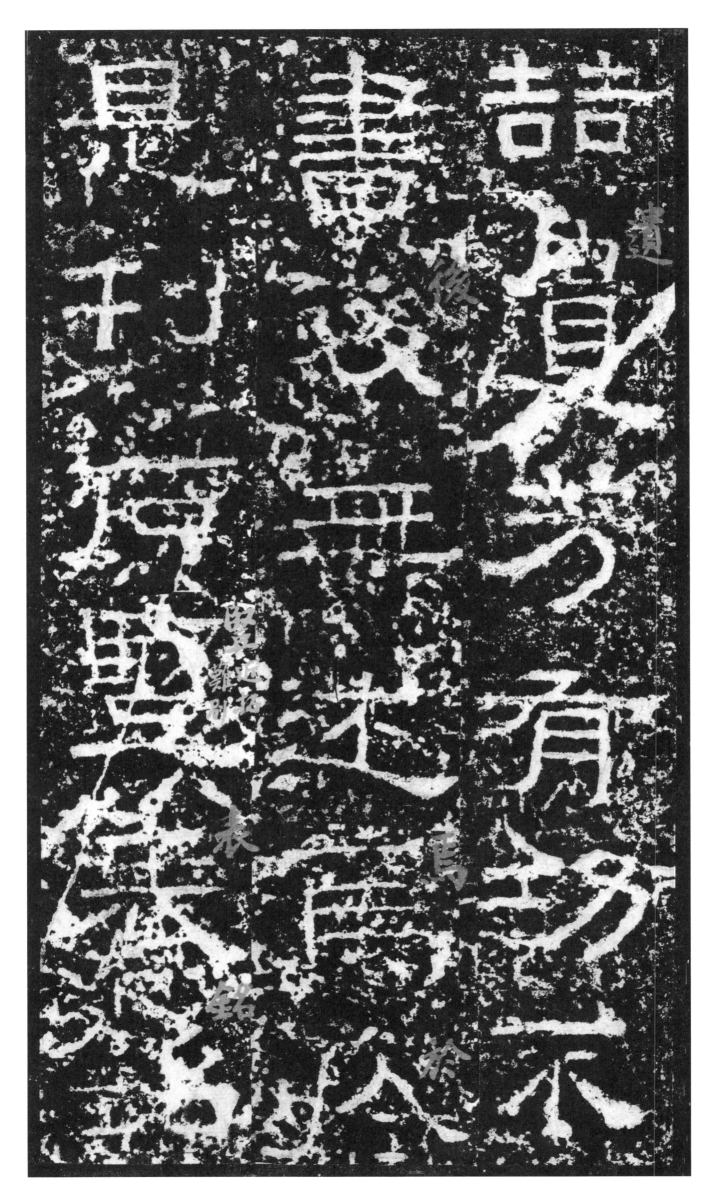

喆遗芳，有功不书，后无述焉。于是刊石竖表，铭

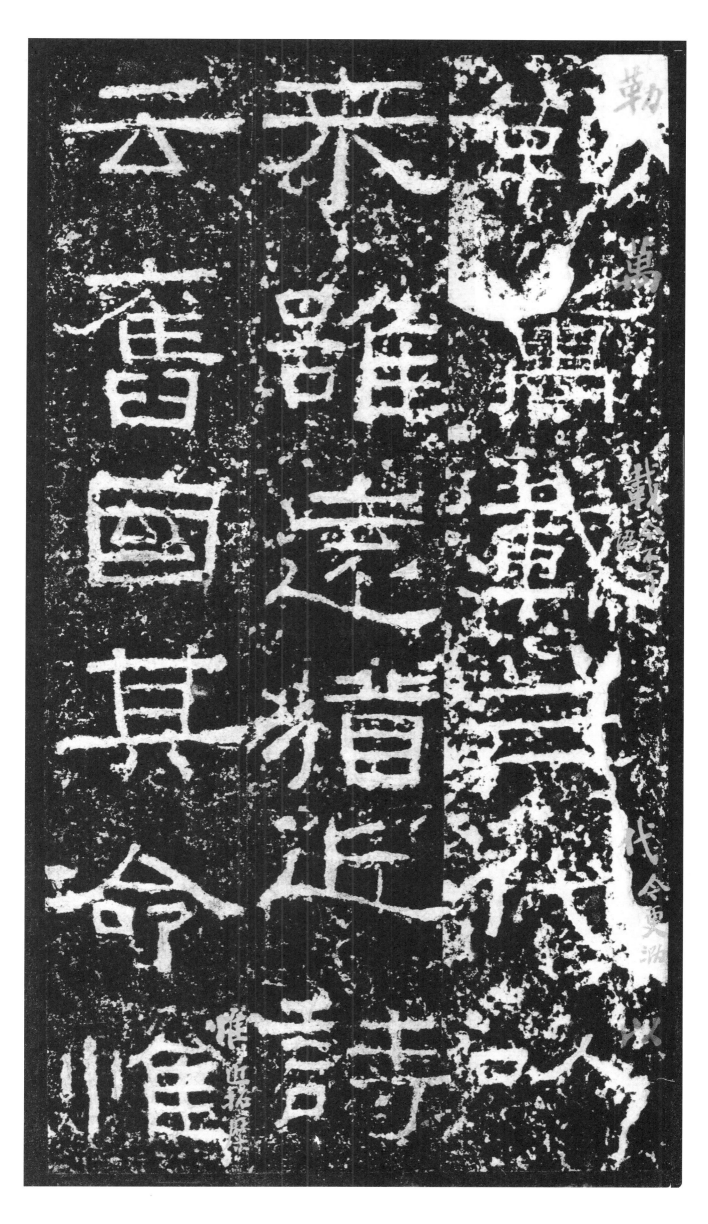

勒万载。三代以来，虽远犹近。《诗》云旧国，其命惟

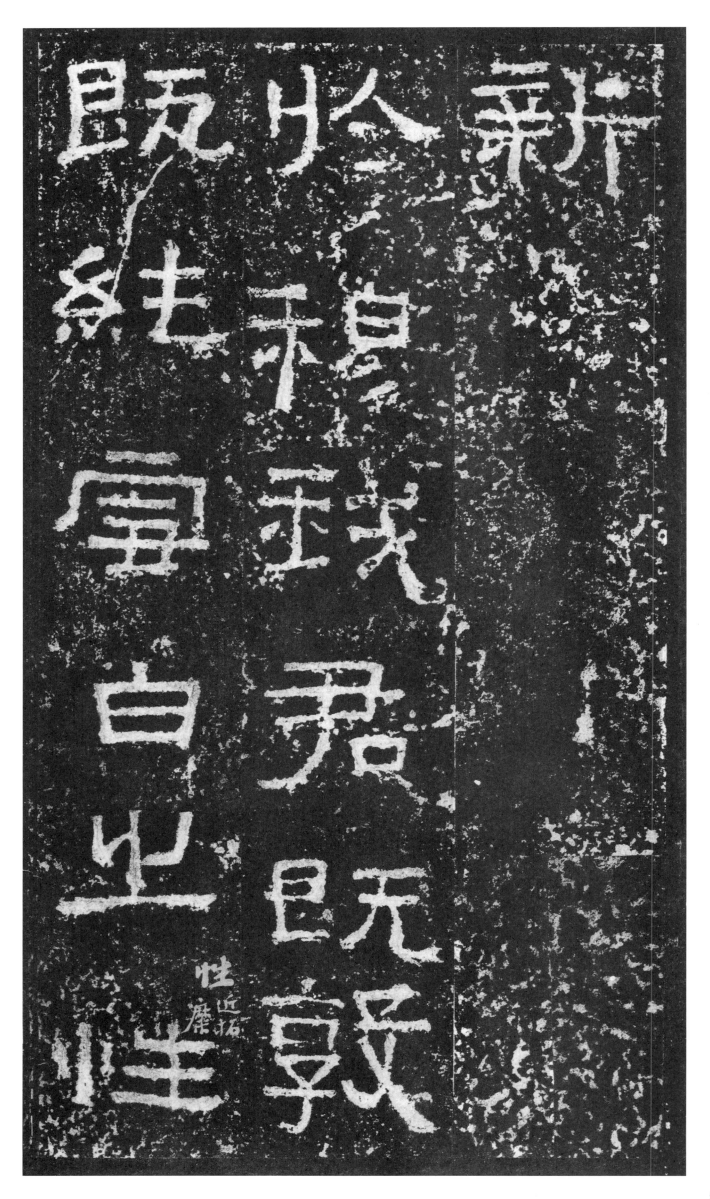

新。于穆我君，既敦既纯。雪白之性，

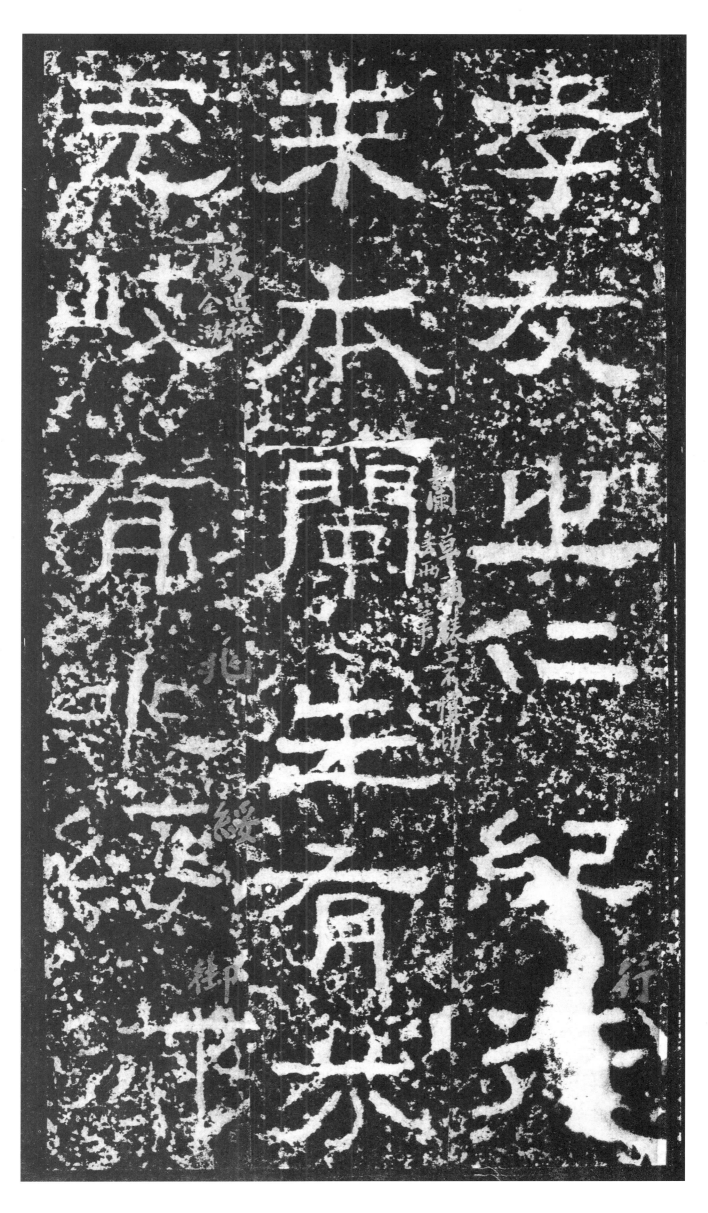

孝友之仁。纪行采本 兰生有芬，克岐有兆，绥御

有勋。利器不规，鱼不出渊。国之良干，垂爱在民。

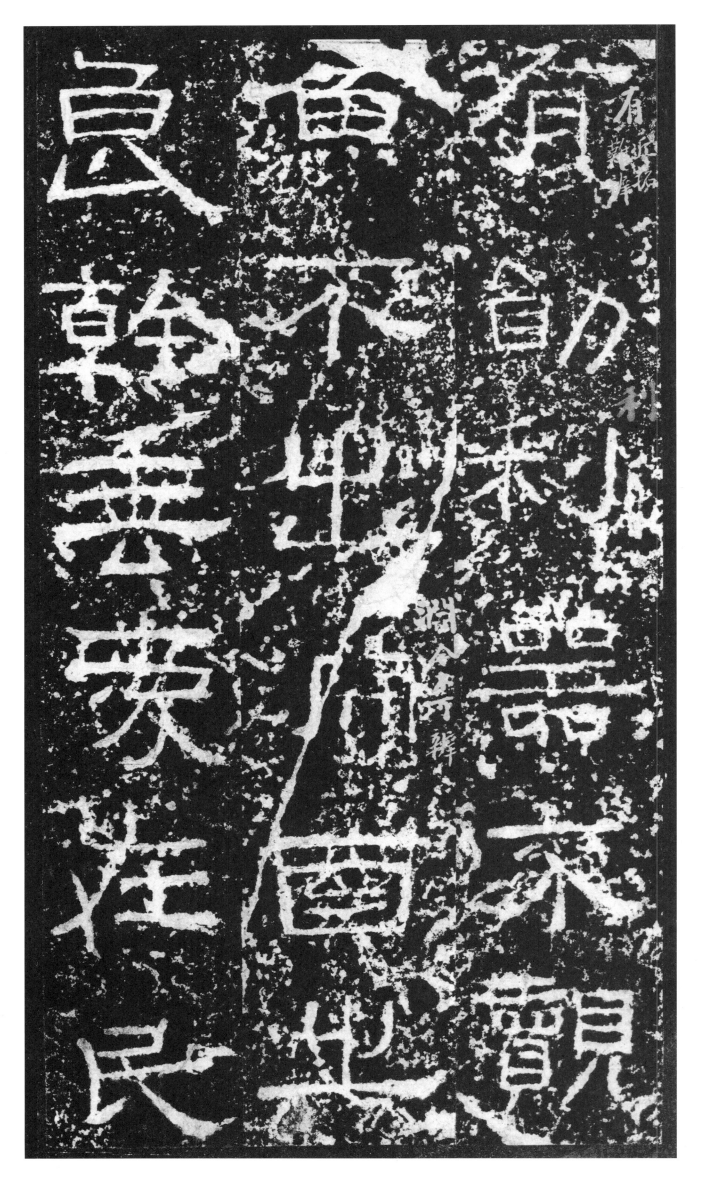

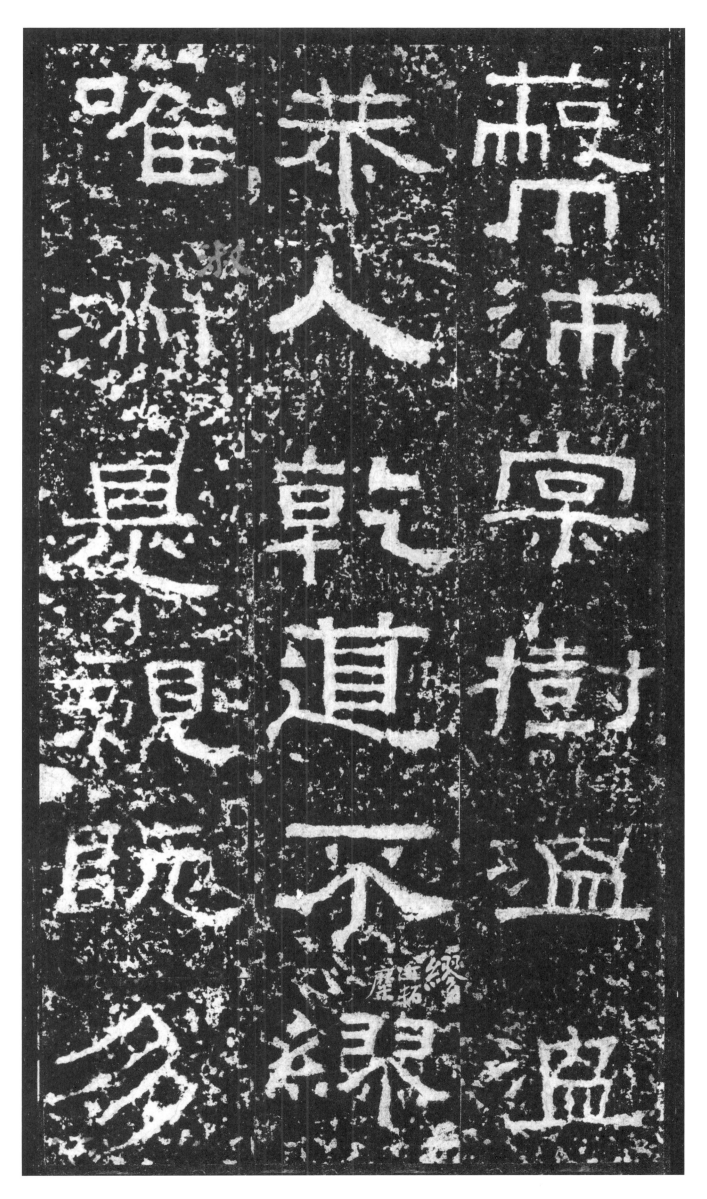

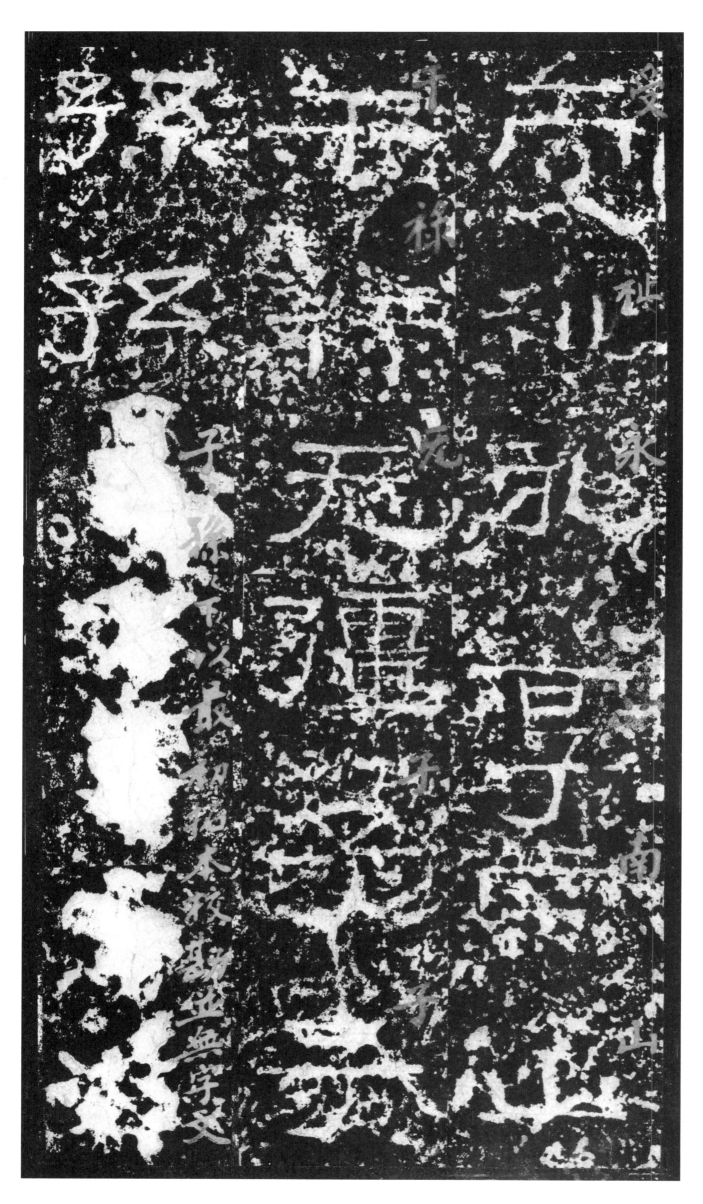

受祉，永享南山。干禄无疆，子子孙孙。

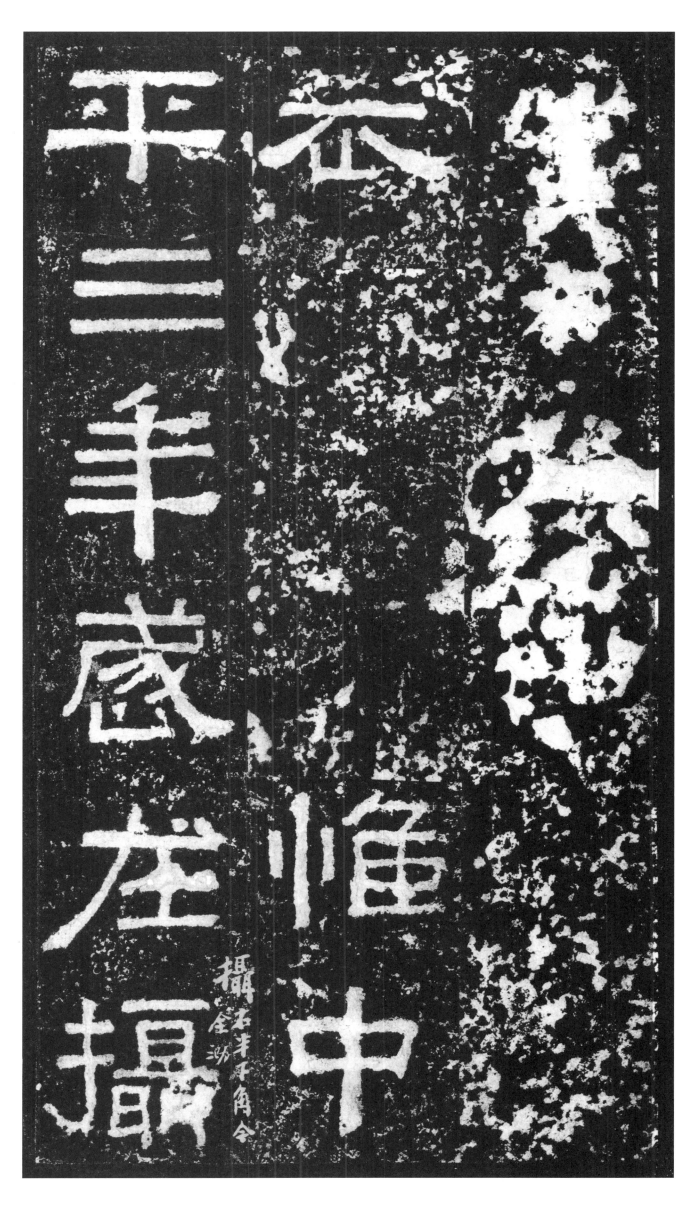

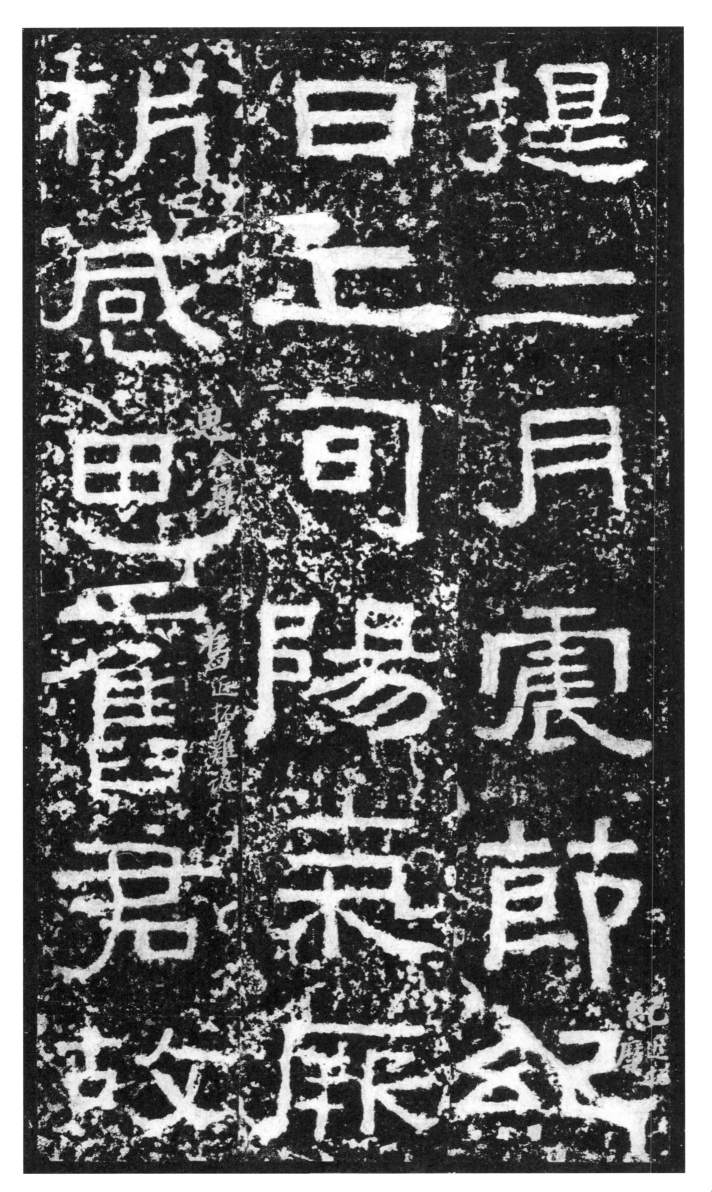

是，
二月震节，纪日上旬。
阳气剥析，感思曰君。
故

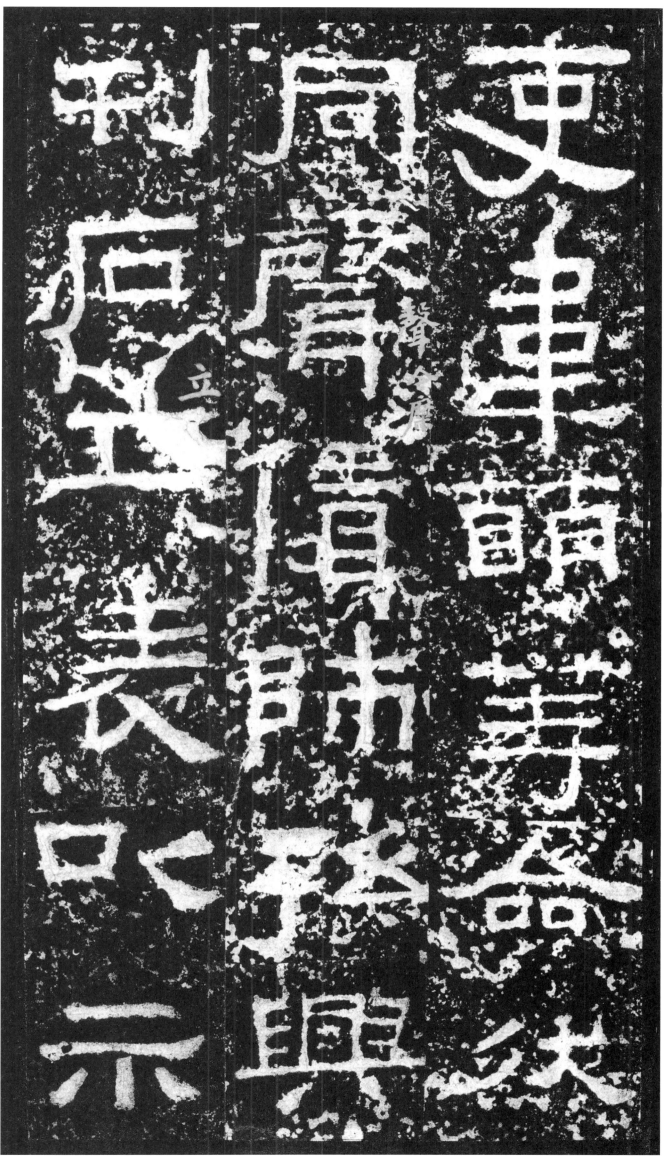

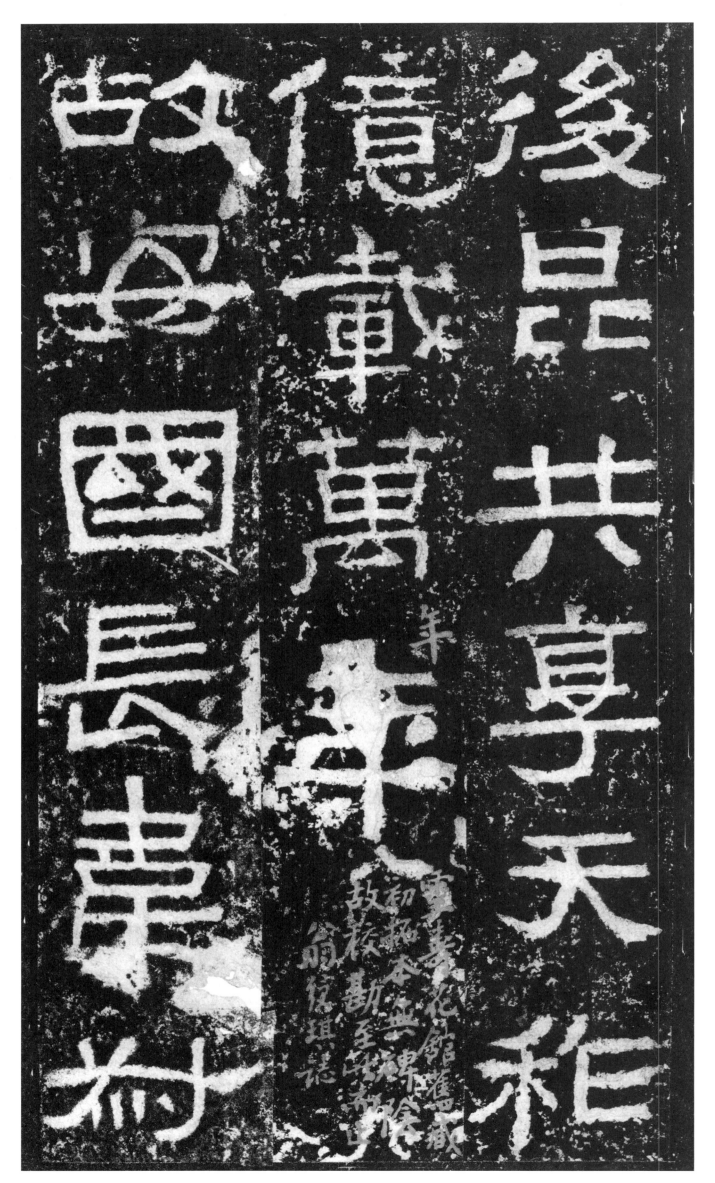

后昆。共享天祚，亿载万年。故安国长韦叔

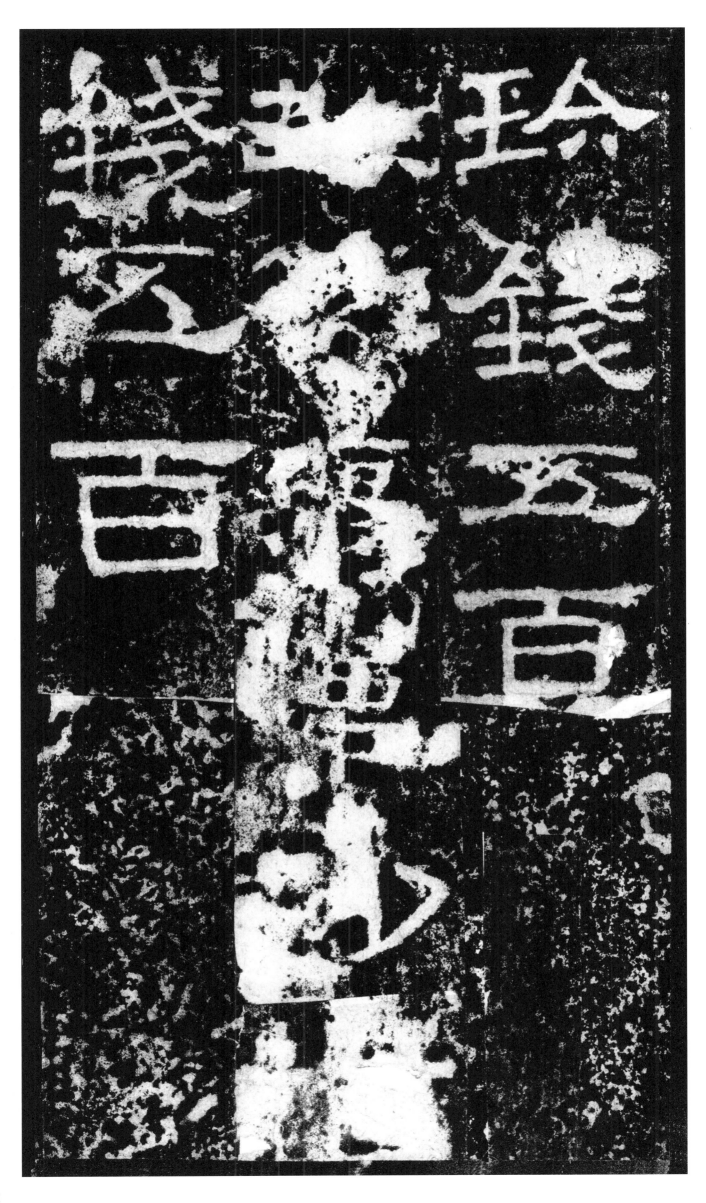

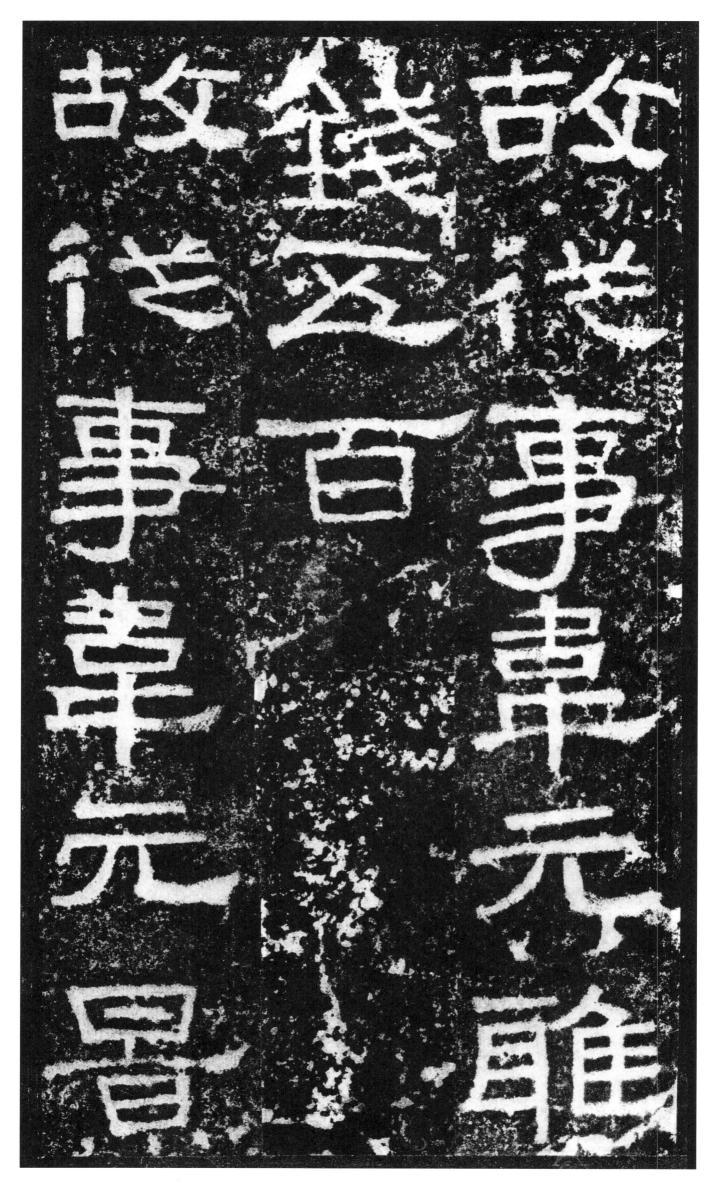

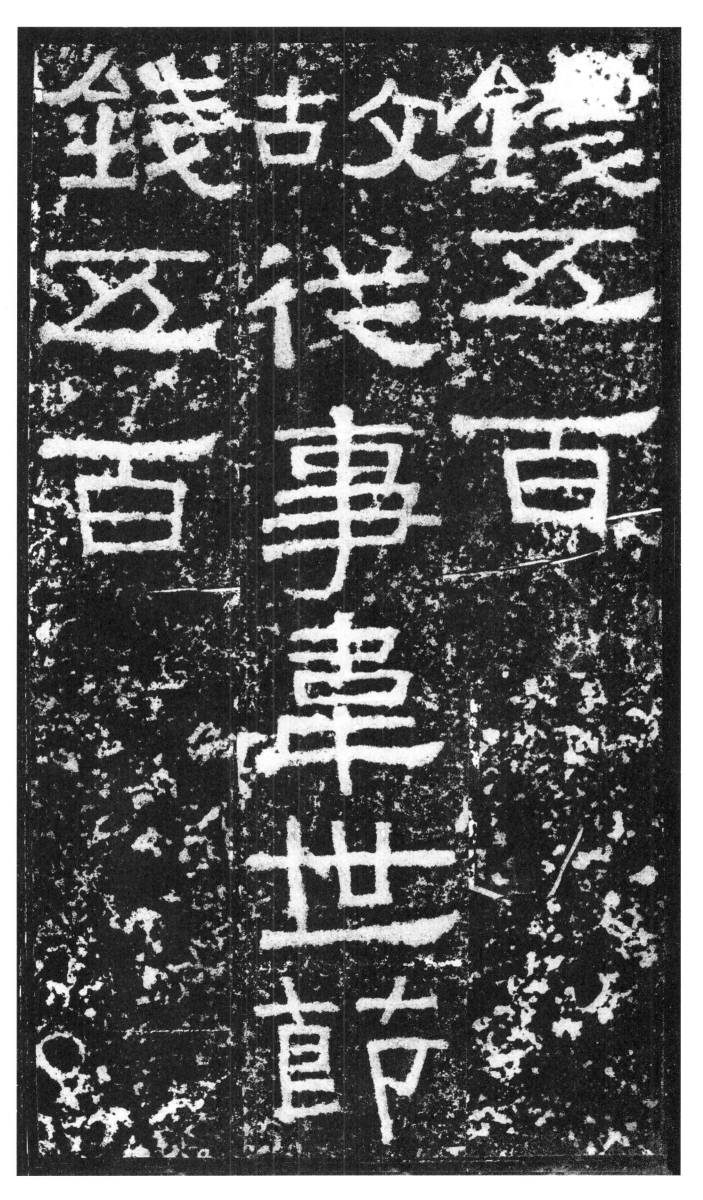

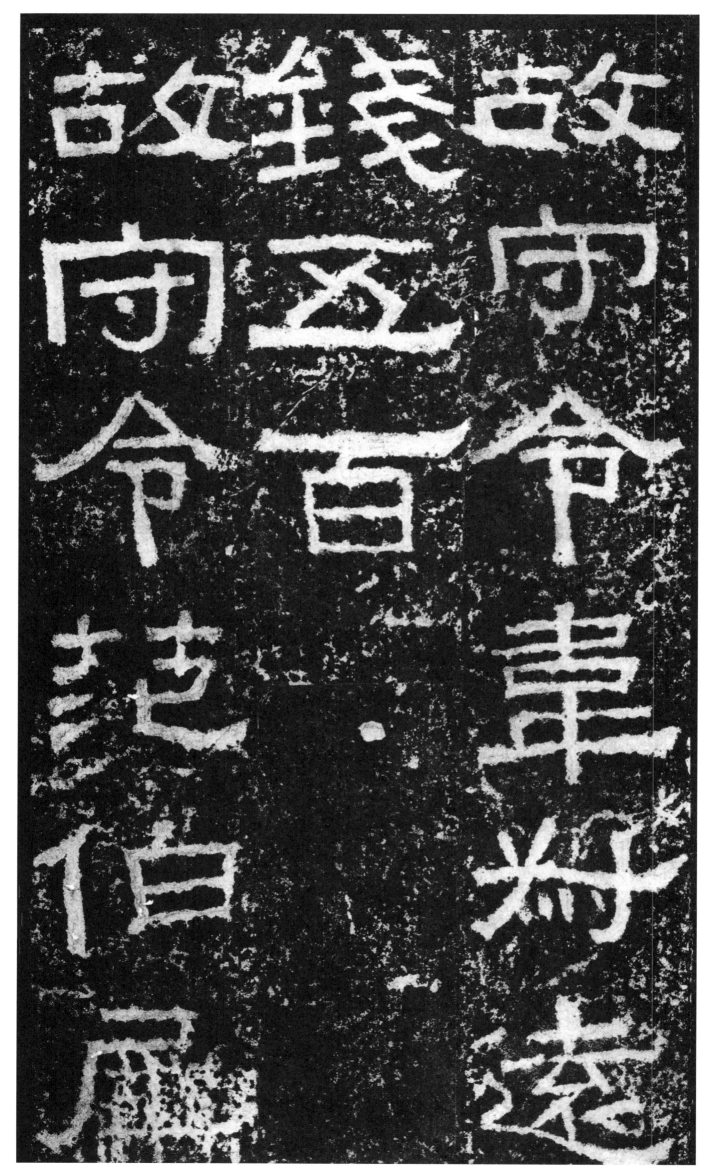

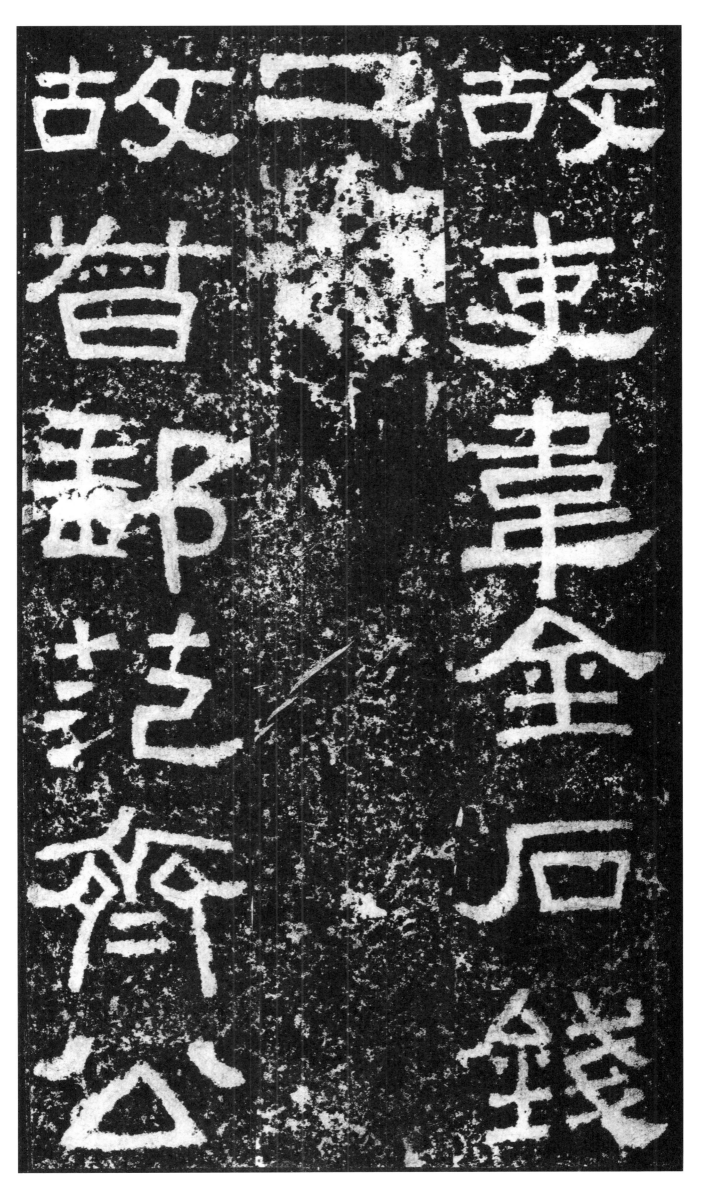

故吏丰金石
钱二百
故督邮范齐公

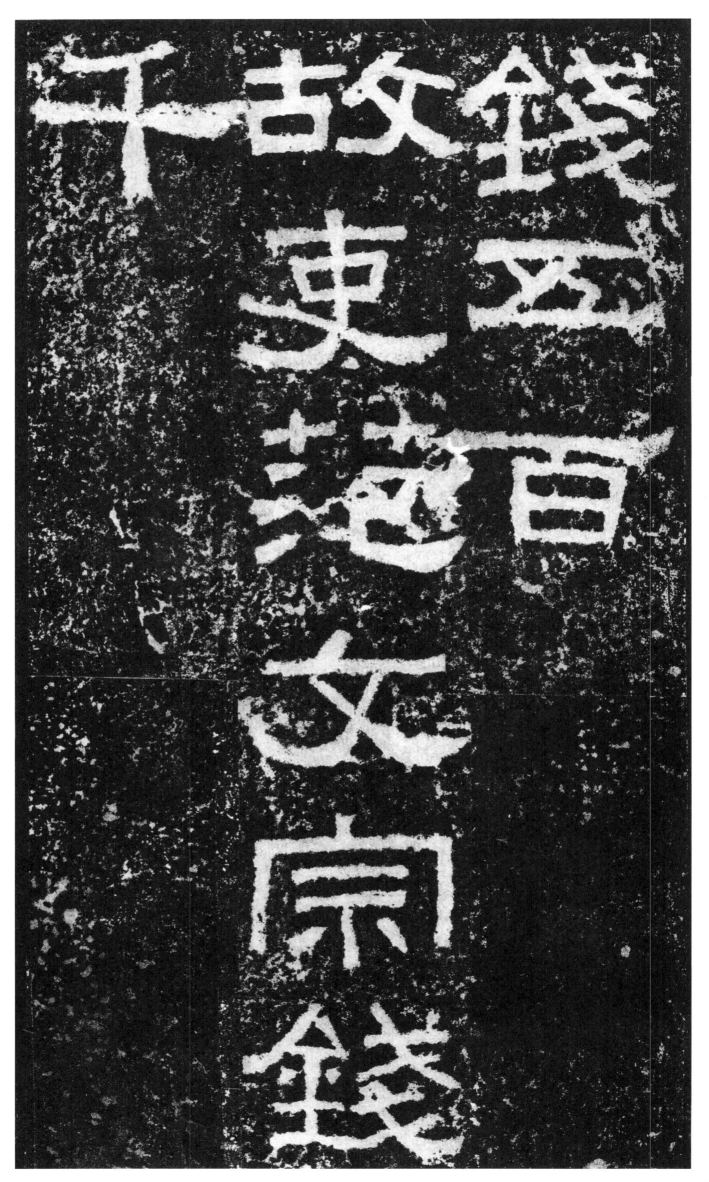

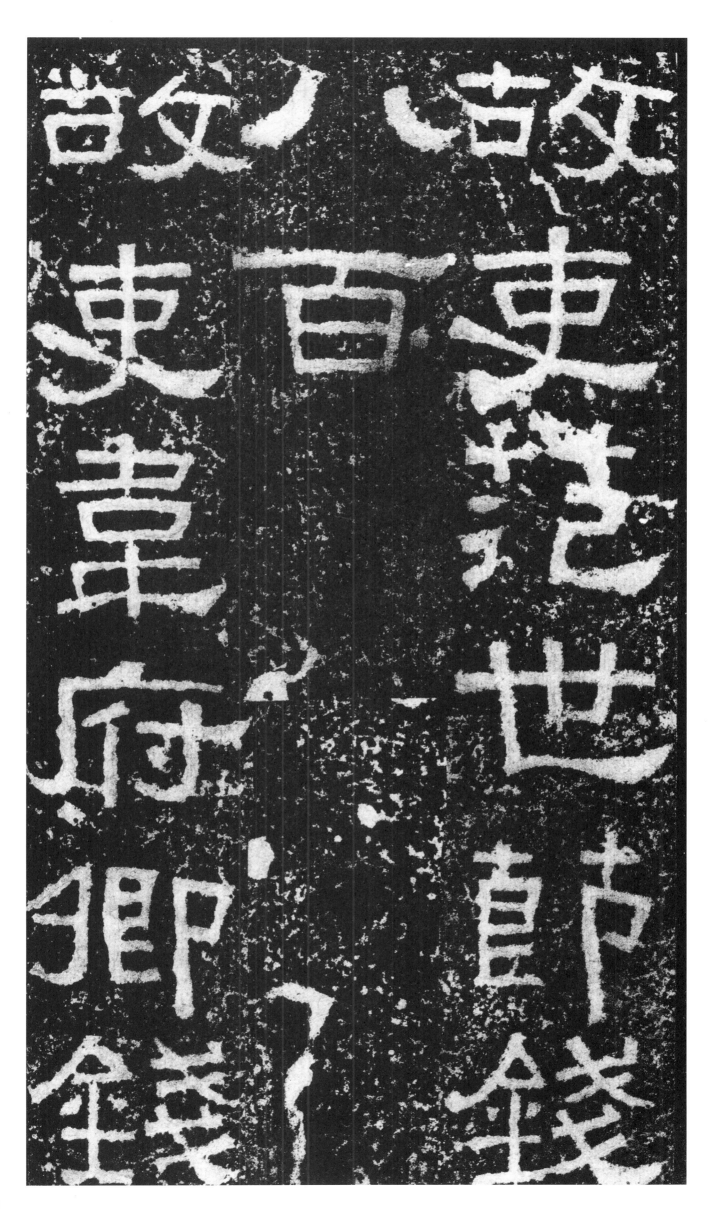

故范世
吏

節

錢

吏韦

府

卿

錢

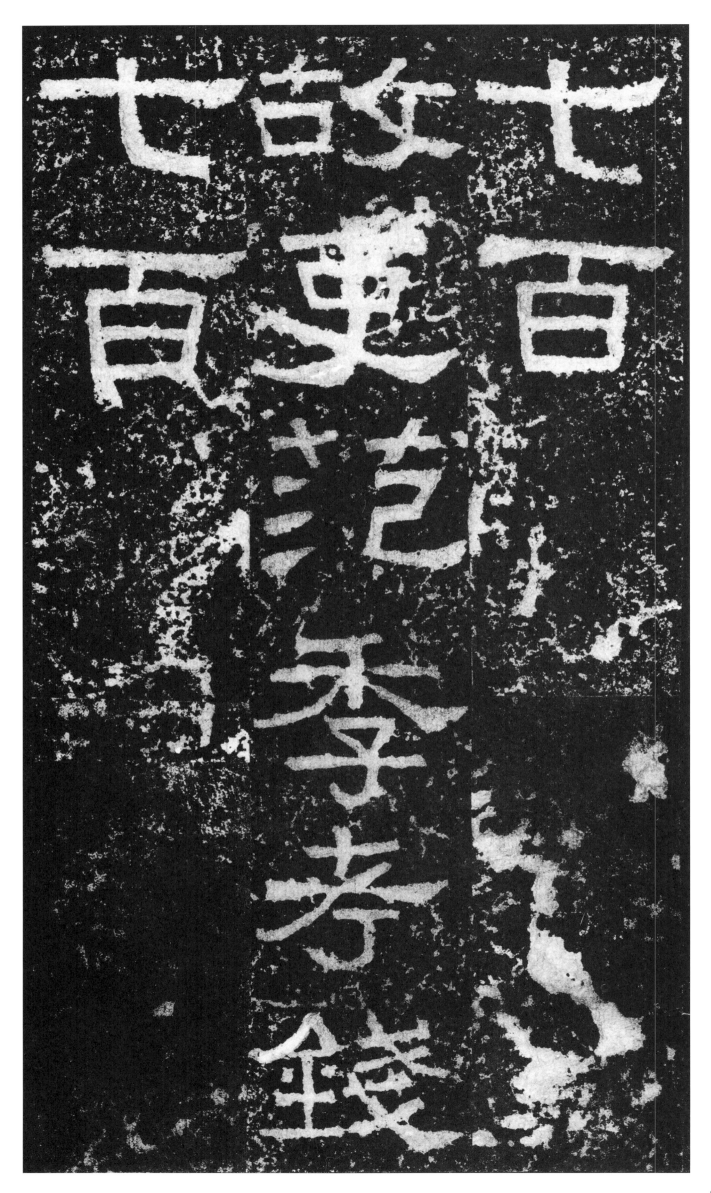

毅史韦伯壹千

八百

故史范德宝

故吏范德宝

贤坐

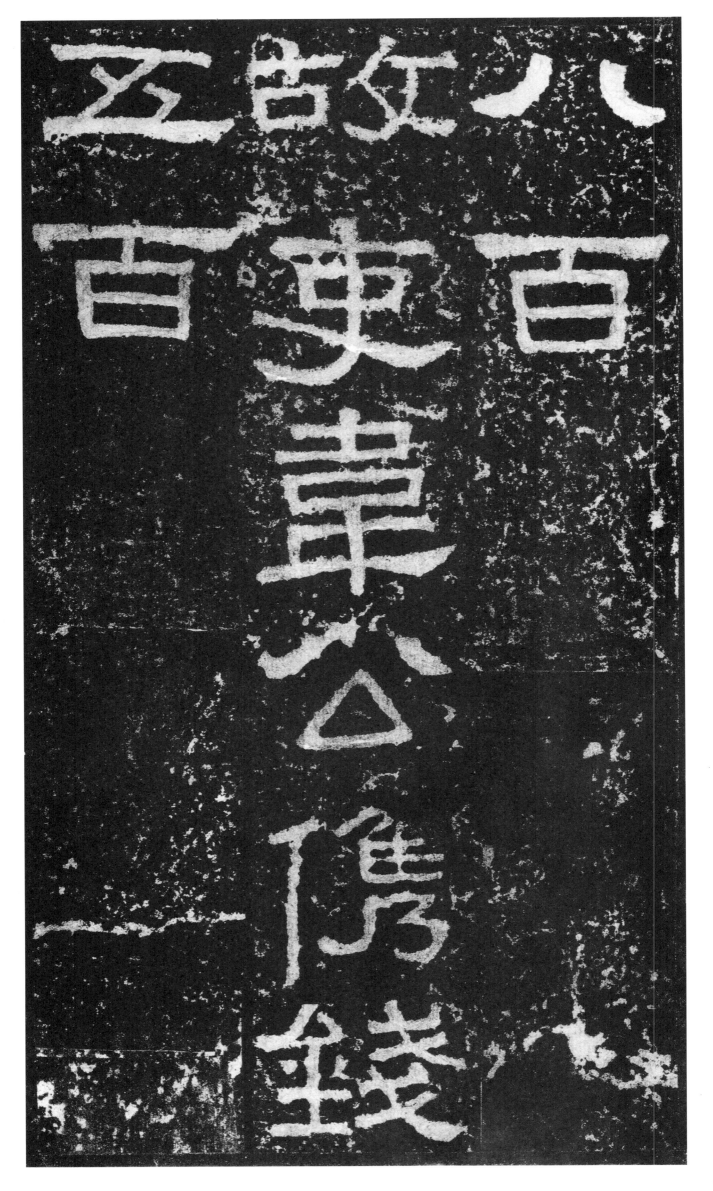

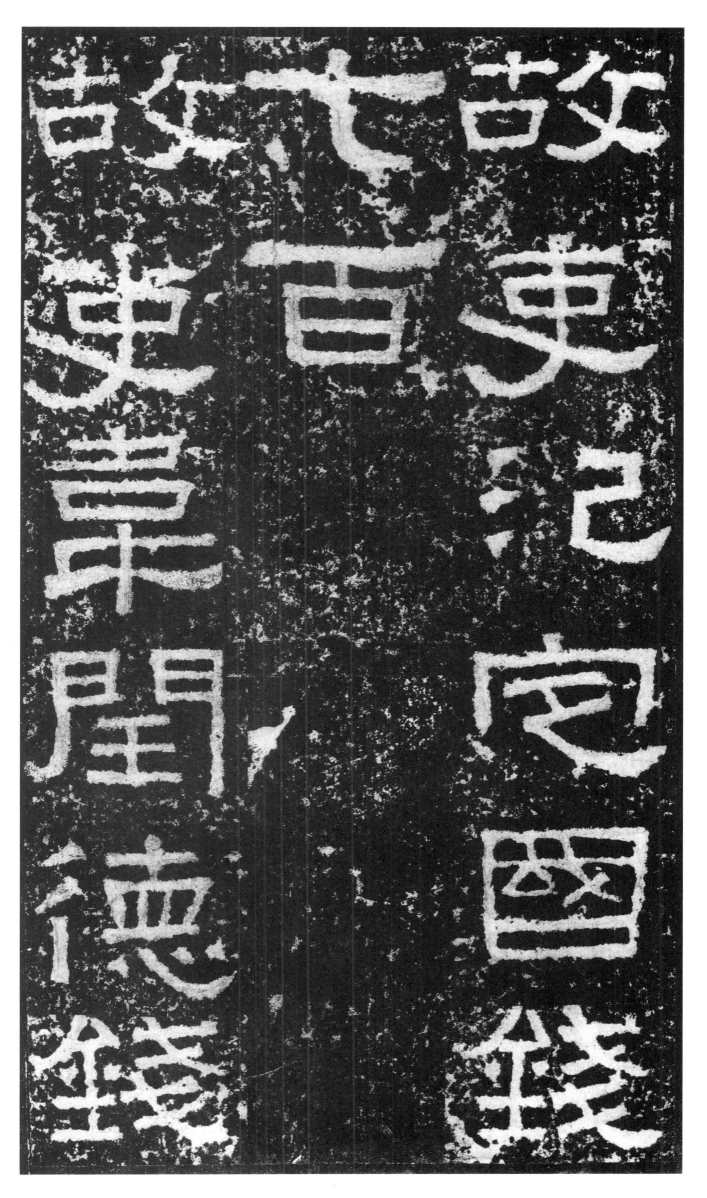

故吏汜定国錢七百
故吏丰丘德錢

故卫百官宫国鐉
亡苇門德畺
韋闡德

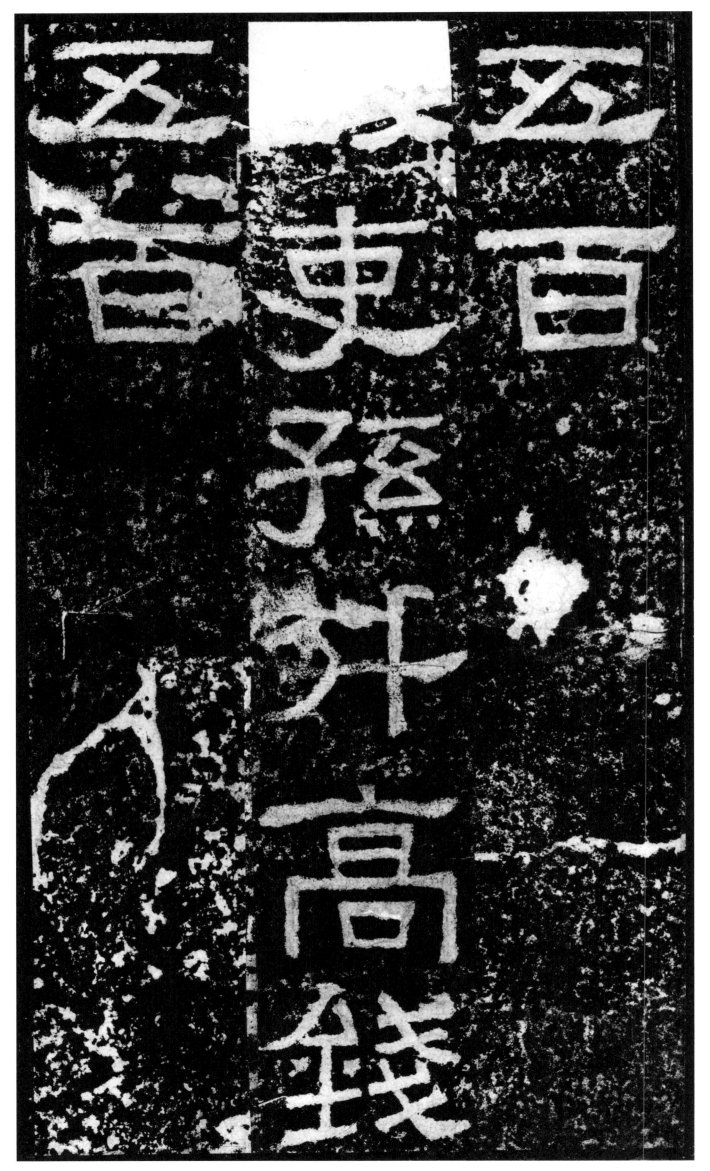

五百。

改二小升高钱五万。

五百

五百

東孫外高錢

72

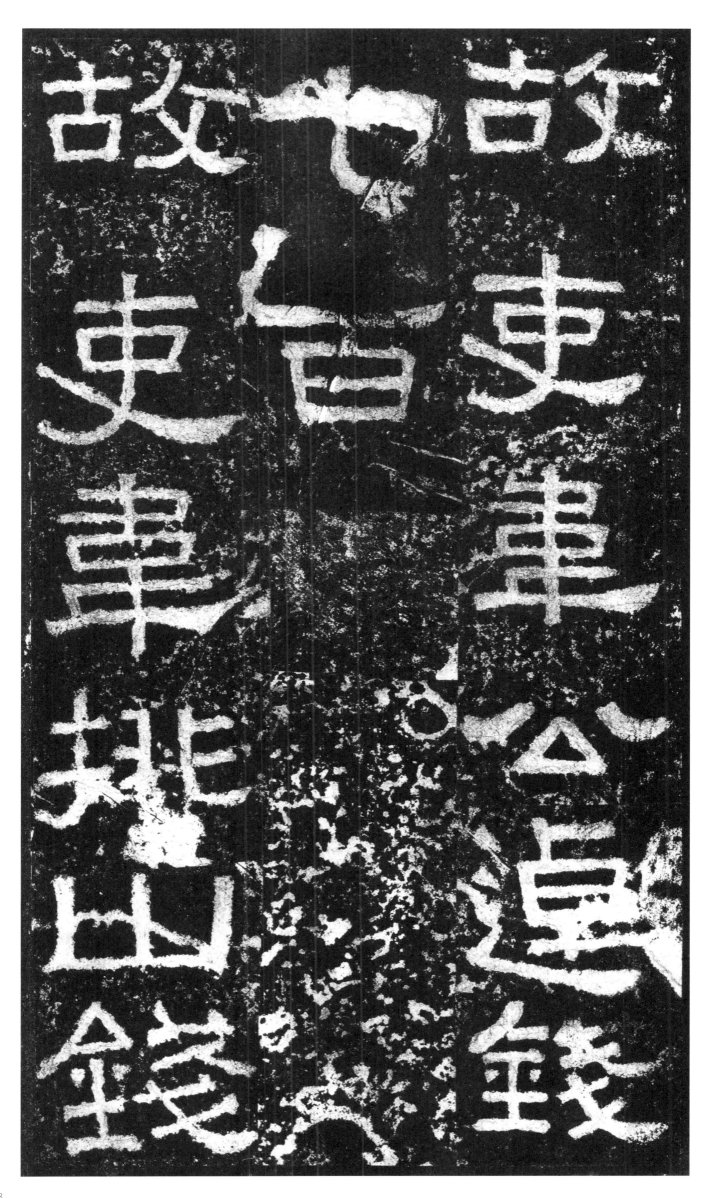

故吏韦公遣
钱七百

故吏韦
信□□
□

故吏韦
排山
钱

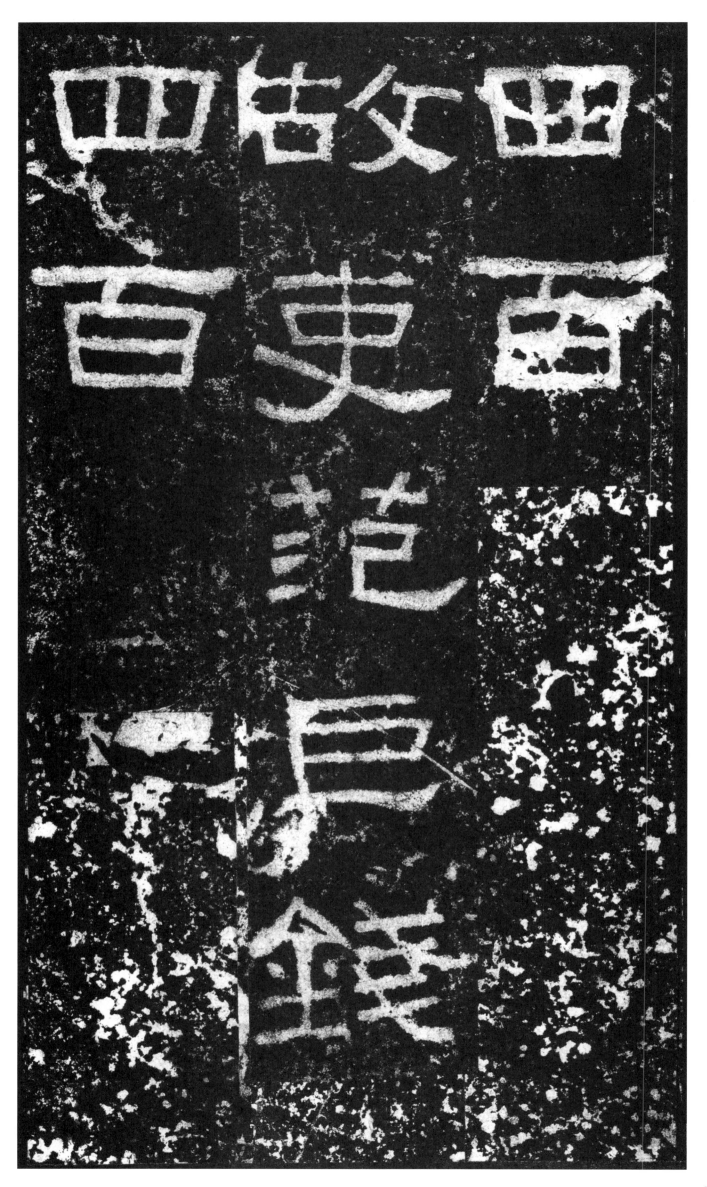

四百。
故吏范巨践四百。

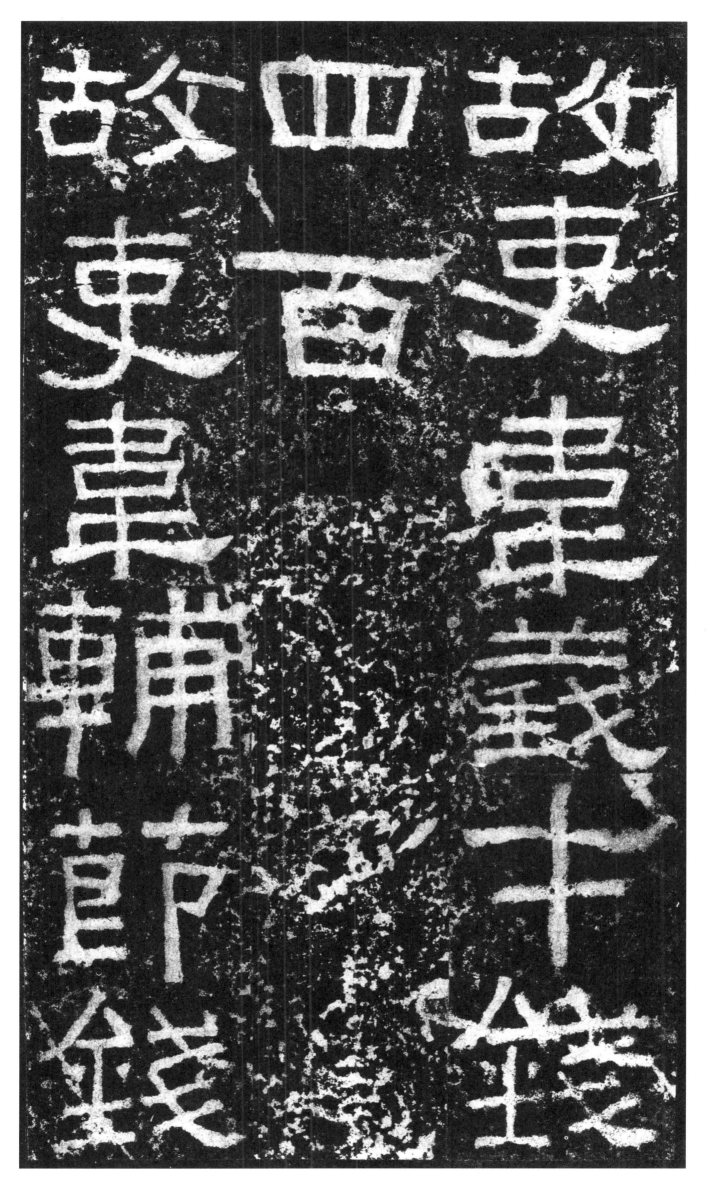

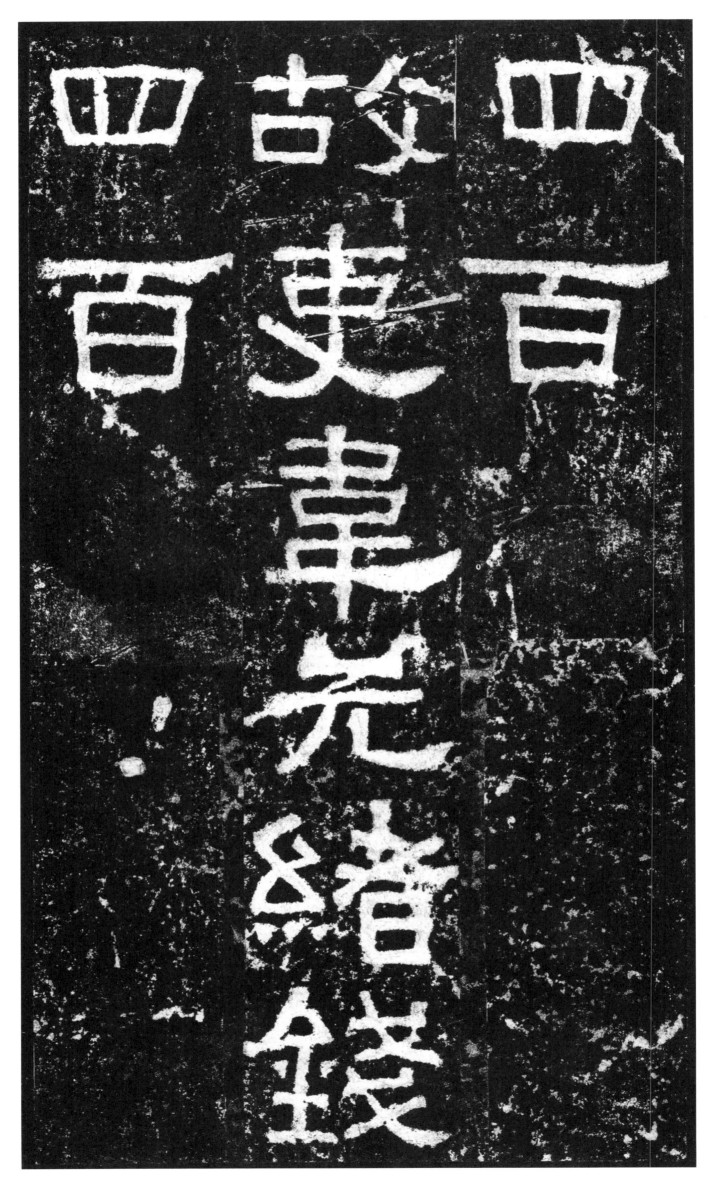

故吏丰客人錢
四百
故
德徒
事
原宣德
事德

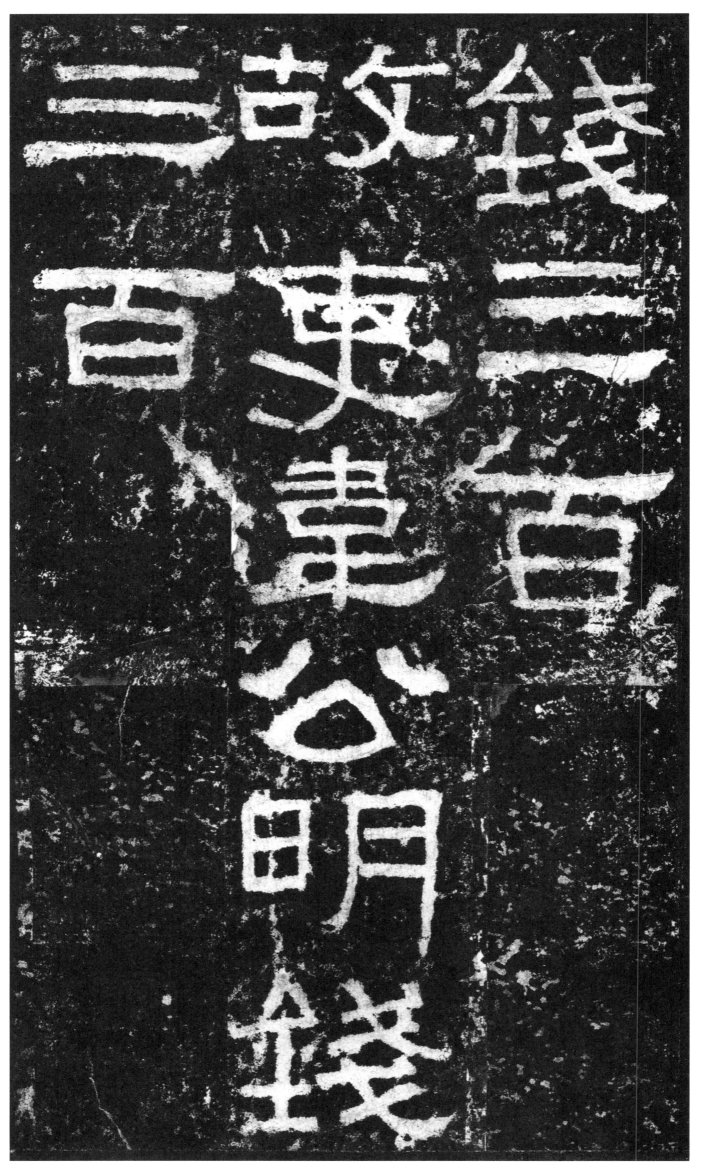

钱三百。

女史韦公明钱三百。

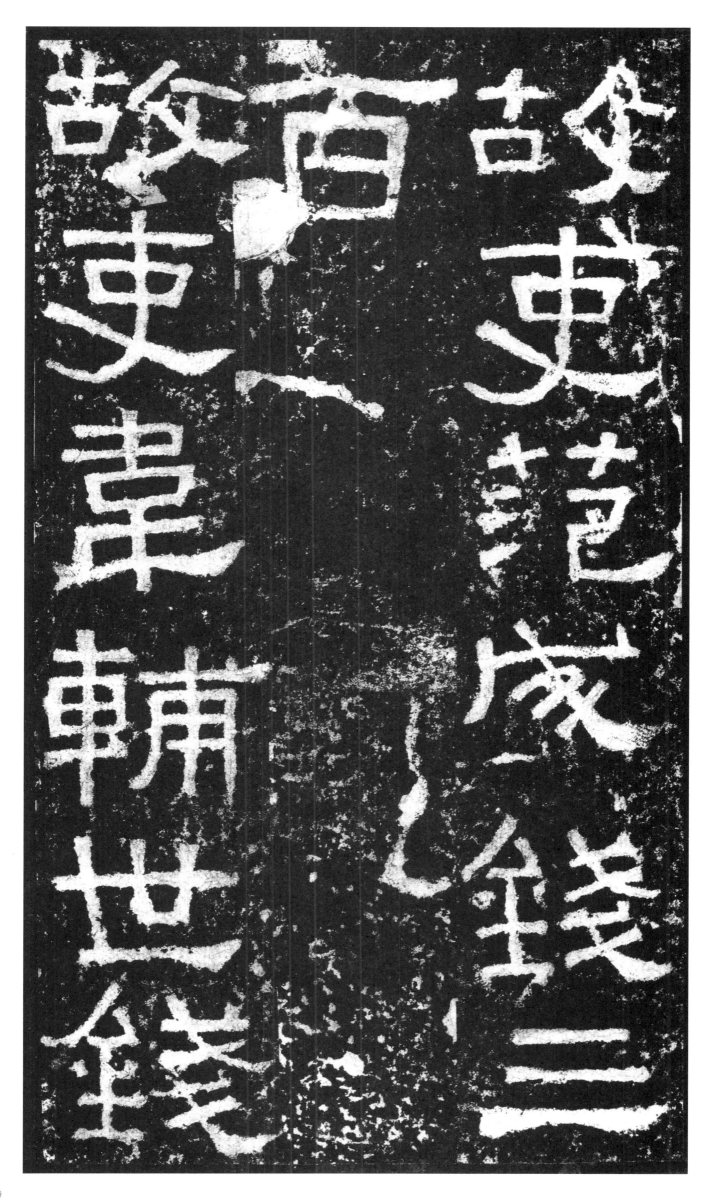

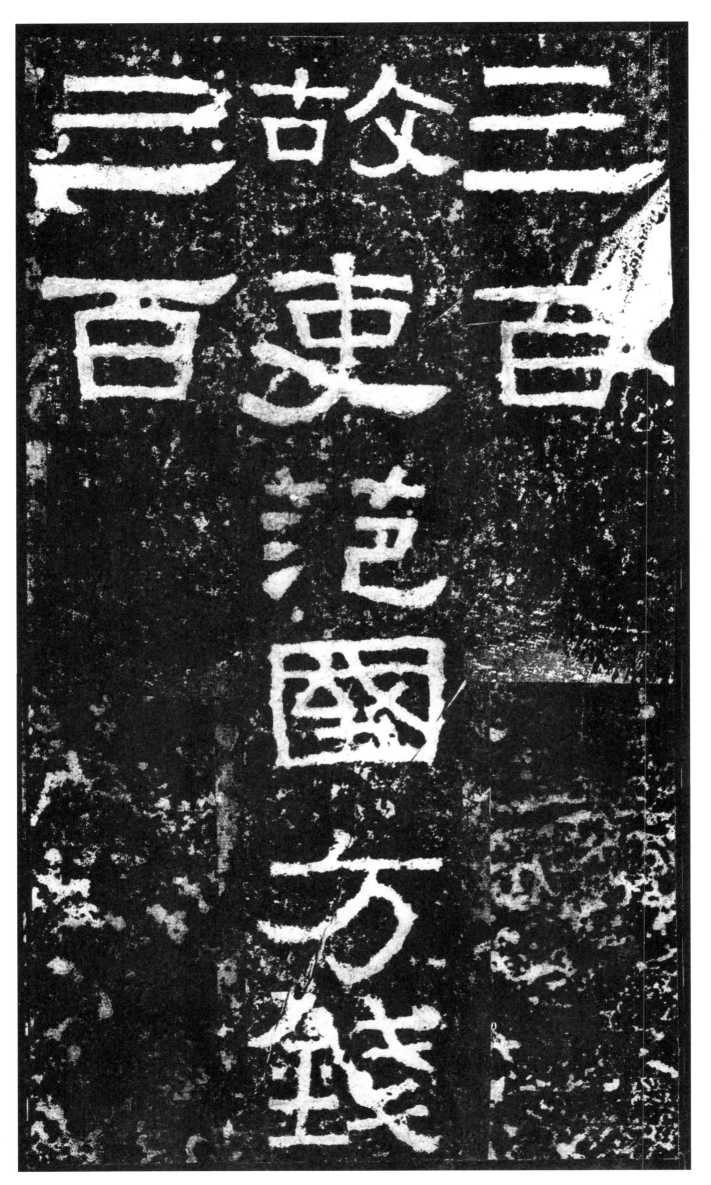

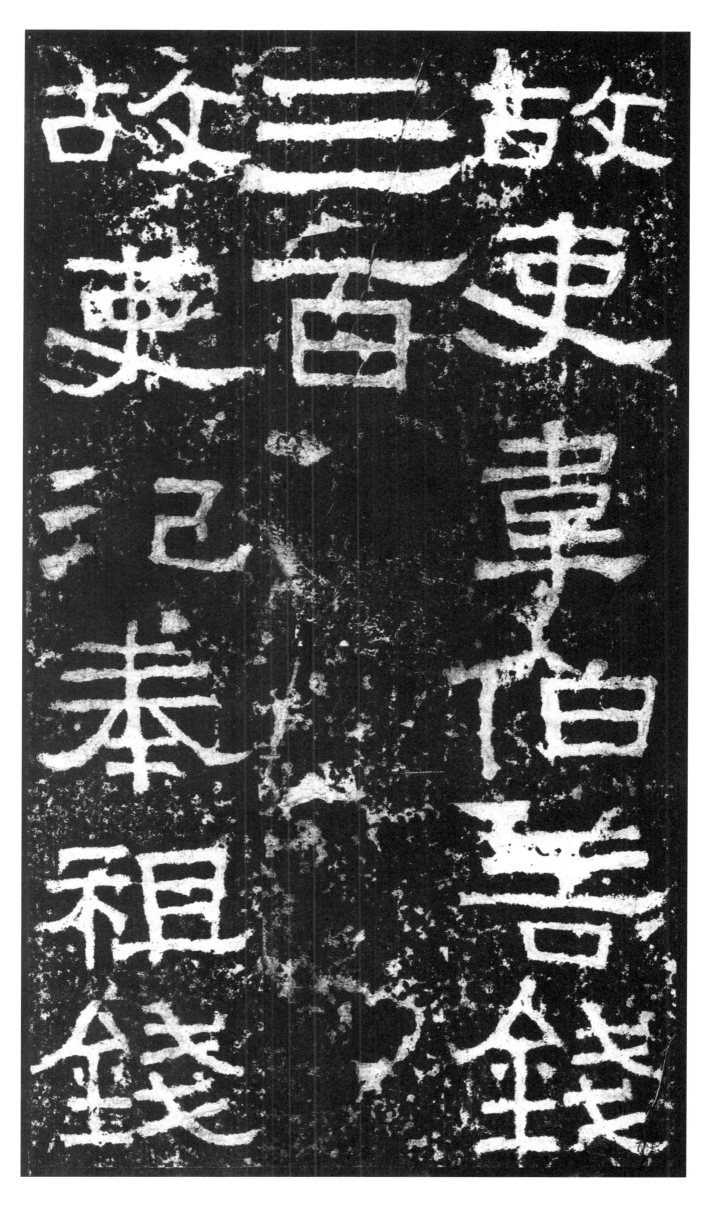

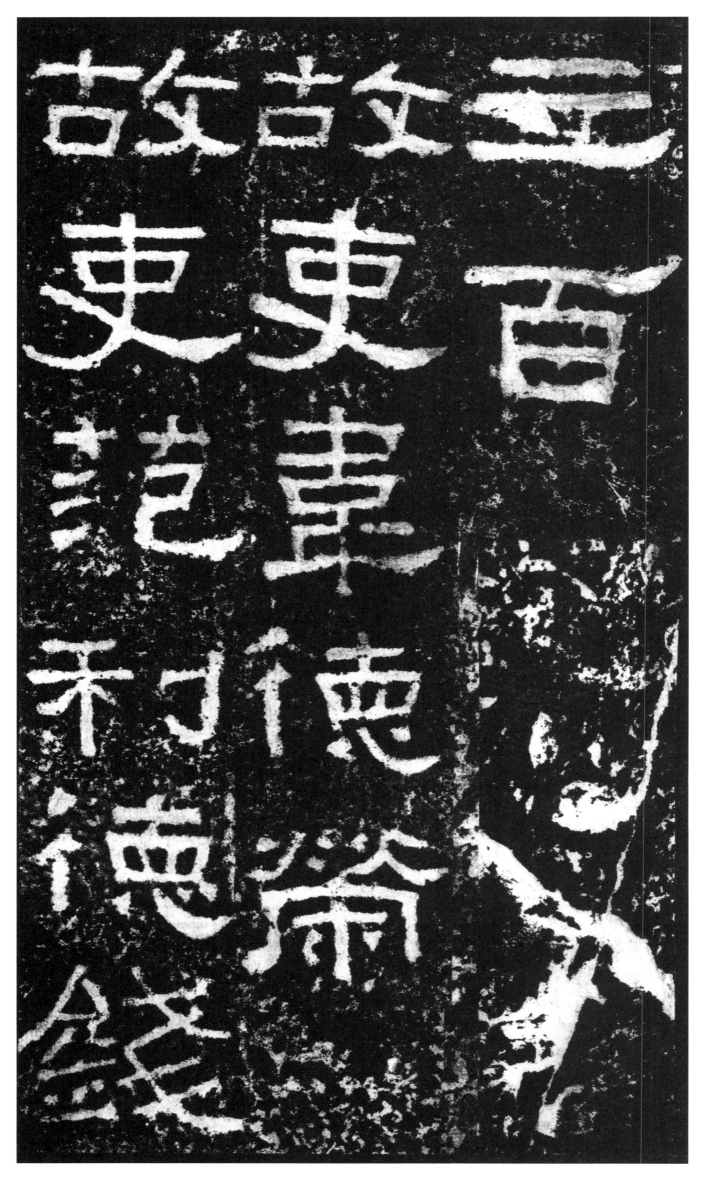

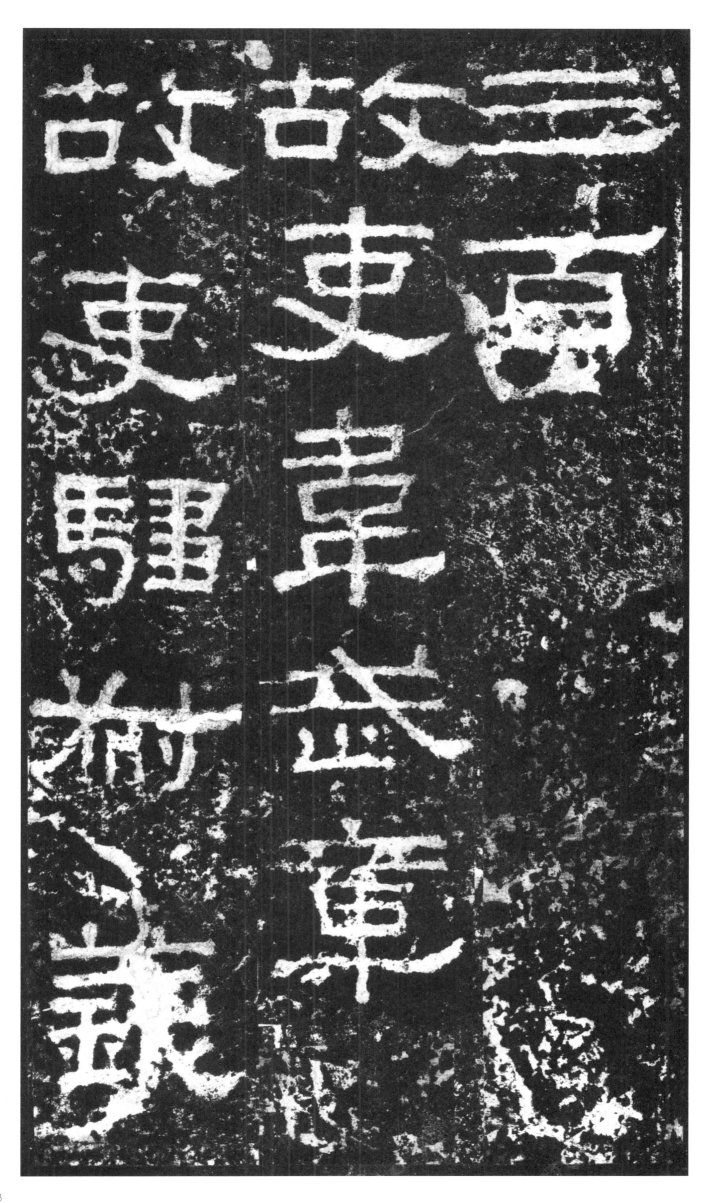

故吏苌　文
故吏西国　故
驷　　苌益
益前　　车
敔　　　苌

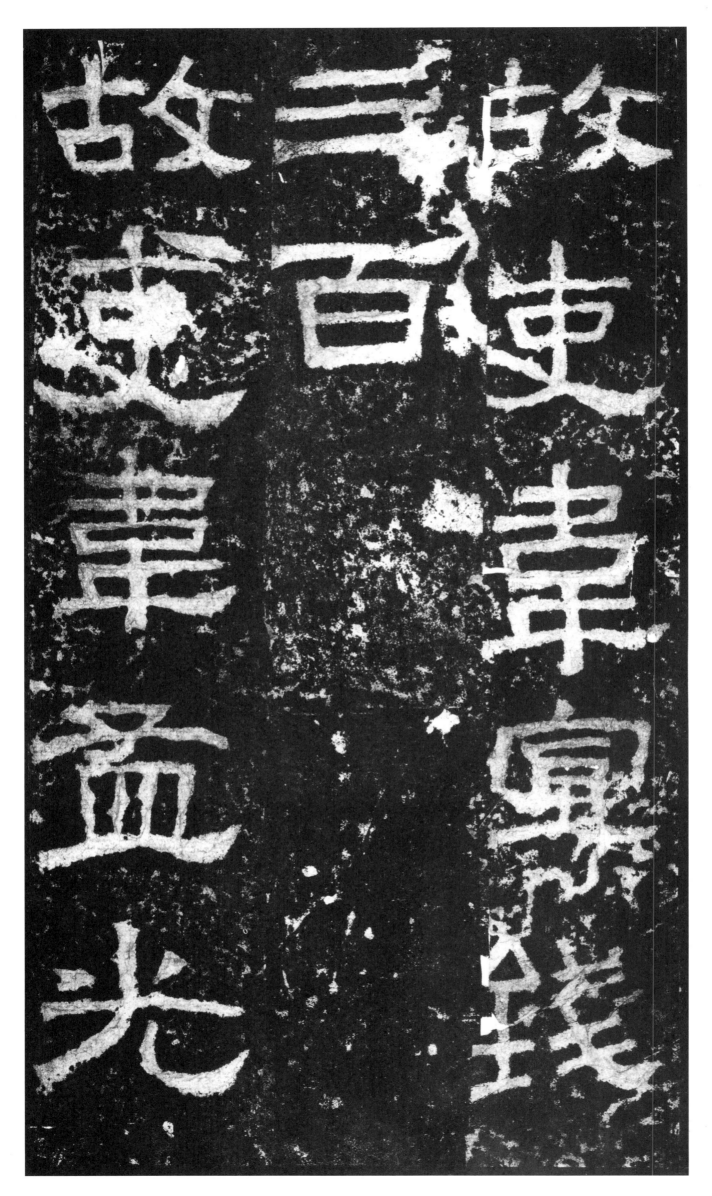

故文史肃宣敦 □

故史肃宝

孟书

孟

光

錢五百　故東丰　錢五百

三　束　五

百　東　百

　盂

　斗

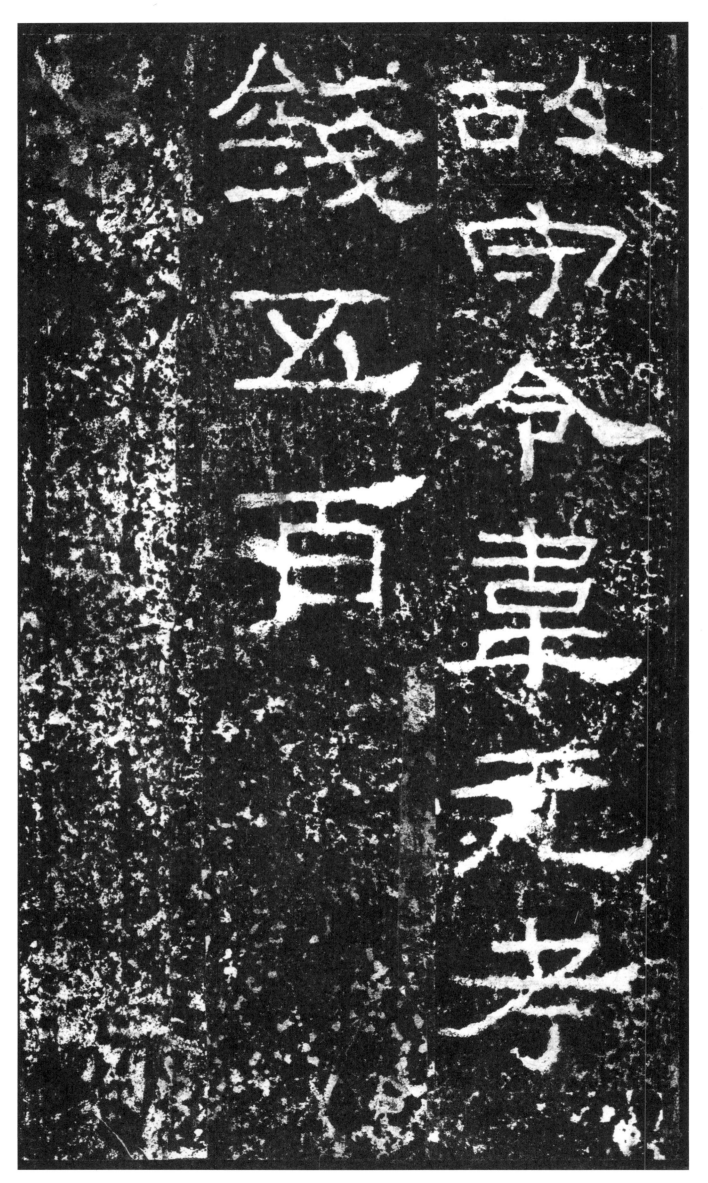

改守令畫死考

斂五百

今斂五百